GREATER/GRAND
MONCTON

PHOTOGRAPHY BY/PHOTOGRAPHIE DE JACQUES BOUDREAU

NIMBUS
PUBLISHING

Nimbus Publishing Limited
PO Box 9301, Station A
Halifax, NS B3K 5N5
(902) 455-4286

Design: Kate Westphal, Graphic Detail, Charlottetown, P.E.I.

Printed and bound in Hong Kong

Canadian Cataloguing in Publication Data
Boudreau, Jacques.
Greater Moncton = Grand Moncton
Text in English and French.
ISBN 1-55109-304-9
1. Moncton (N.B.)—Pictorial works. I. Title.
II. Title: Greater/Grand Moncton
FC2499.M65B68 1999 971'.5'235
C99-950031-7E
F1041.8.B68 1999

Nimbus Publishing Limited
PO Box 9301, Station A
Halifax, NS B3K 5N5
(902) 455-4286

Graphisme: Kate Westphal, Graphic Detail, Charlottetown, I.-P.-É.

Imprimé et relié à Hong Kong

Données du catalogue avant publication (Canada)
Boudreau, Jacques.
Greater Moncton = Grand Moncton
Texte en français et en anglais.
ISBN 1-55109-304-9
1. Moncton (N.B.)—Ouvrages illustrés. I. Titre.
II: Greater/Grand Moncton
FC2499.M65B68 1999 971'.5'235
C99-950031-7F
F1041.8.B68 1999

Nimbus Publishing acknowledges the financial support of the Canada Council and the Department of Canadian Heritage.

Nimbus Publishing remercie le Conseil canadien et le département du Patrimoine canadien pour son aide financière.

Front cover: The Humphrey Block building and Bank of Montreal building on Main Street, Moncton.
Back cover: The Thomas Williams house on Park Street, Moncton.

Couverture: Le bloc Humphrey et édifice de la Banque de Montréal situés rue Main, à Moncton.
Dos: La propriété Thomas Williams situé rue Park, à Moncton.

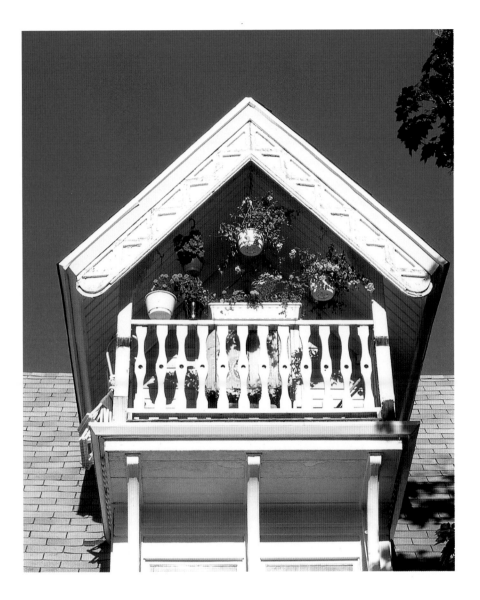

A tiny balcony offers a flowered niche in a third-floor dwelling.

Petit balcon fleuri.

I would like to thank my friends who have been so supportive and encouraging in this project, especially Edith Robb for her wonderful introduction, and Marthe Finn and Jean-Marie Morin for their help in translating the texts.

 Jacques Boudreau

J'aimerai remercier tous mes amis qui, au cours de ce projet, m'ont continuellement soutenu et encouragé. Je voudrais tout particulièrement remercier Edith Robb pour son excellente introduction, ainsi que mes amis Marthe Finn et Jean-Marie Morin pour leur aide précieuse dans la traduction des textes.

 Jacques Boudreau

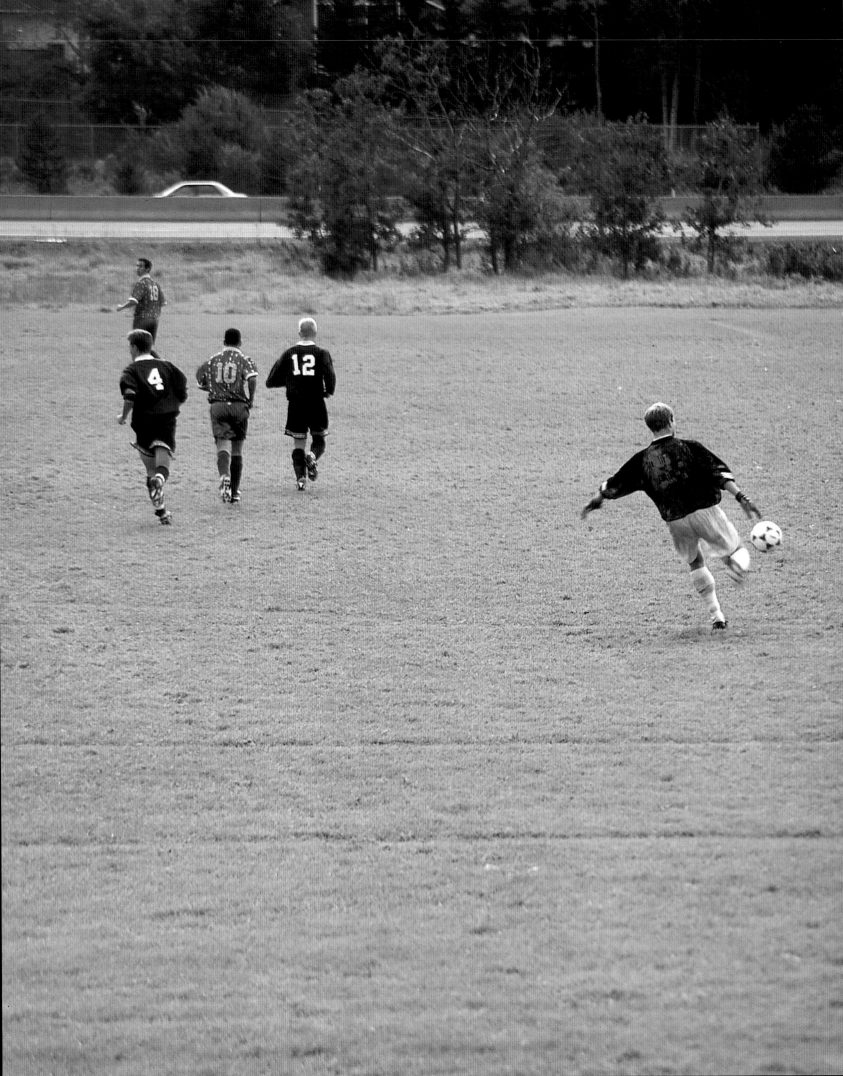

Metro Moncton is the ultimate urban chameleon. Like the colourful and charming creature who can alter his appearance at whim for survival's sake, the three municipalities that have taken root near the mouth of the Petitcodiac River in New Brunswick's heartland are ever changing.

This presents a unique challenge for anyone seeking to capture their essence in words or photographs.

Those of us lucky enough to grow up here, like myself, have learned to love this unwieldiness.

We relish the independence and adaptability of Moncton, Riverview, and Dieppe, and their strength of character that refuses to be contained.

So it is that the images of our birthplace are varied and changing as well, linked, inevitably, to life's experiences and the nuances of the unfolding seasons.

The long-awaited springs arrived with the smell of mud, and the tinkle of marbles rubbing against each other in our pockets as we made our way to neighbourhood schools. On weekends, there were walks to the Gunningsville Bridge to peer down into the magnificent mudbanks of the Petitcodiac.

Predictions would follow, about how long and hot the summer would be, based on the churlishness of the tides, and the level reached by that natural phenomenon, the tidal bore.

Hot summer days meant picnics in playgrounds, and, for that special treat, the shock of coming eyeball-to-eyeball with a gentle goat in the Magnetic Hill Zoo. Splashing about in community swimming pools and going to open-air concerts in local parks rounded out the gentle July nights.

Later on, there would be the added adventure of waterslides at Magic Mountain, or roller coaster thrills at Crystal Palace.

When fall coloured the landscape, nothing could compete with a walk through the trails of Centennial Park. The cheers of the crowds at football games on fields near local high schools added to the excitement of the season. Of course, there was always the thrill of the annual back-to-school shopping trip at local malls.

Every child growing up in Metro Moncton manages to find a favourite hill to slide down during winter, and who wouldn't admit to counting the days until city

Le Grand Moncton a tout à fait le comportement d'un caméléon. À l'instar de ce petit animal charmant et coloré qui peut modifier son apparence à son gré pour assurer sa survie, les trois municipalités qui ont pris racine près de l'embouchure de la rivière Petitcodiac sont aussi en état de changement continuel.

Cette situation présente tout un défi pour les personnes qui tentent de capter l'essentiel de cette région, en mots ou en photographies.

Pour ceux et celles qui comme moi ont eu la bonne fortune d'y avoir grandi, nous avons appris à aimer le caractère indomptable du milieu.

Moncton, Riverview et Dieppe font preuve d'autonomie et de souplesse, et ces villes manifestent une force de caractère qui refuse d'être réprimée.

Les perceptions de notre lieu de naissance varient également, au gré de nos expériences quotidiennes et du passage des saisons.

Les printemps tant attendus arrivaient accompagnés d'une odeur de boue et du tintement des billes qui se faisait entendre le long de la route vers l'école. Les fins de semaine, on faisait des randonnées sur le pont de Gunningsville pour jeter un coup d'oeil sur les splendides bancs de vase de la rivière Petitcodiac.

Les prédictions fusaient quant à la durée et à la chaleur de l'été, d'après le remous des vagues et le niveau du mascaret, considéré comme étant un phénomène naturel.

Des pique-niques s'organisaient dans les terrains de jeux lors des chaudes journées d'été. L'expérience la plus agréable, c'était de se retrouver nez à nez avec une gentille chèvre au zoo de la Côte Magnétique. L'été était aussi agrémenté par les baignades dans les piscines publiques et par la tenue, lors des douces nuits de juillet, de spectacles en plein air dans les parcs municipaux.

D'autres aventures se sont ajoutées par la suite, grâce à l'aménagement des glissoires d'eau au parc Magic Mountain et des montagnes russes au Palais Crystal.

Lorsque les couleurs de l'automne venaient enjoliver le paysage, il n'y a avait rien de plus exaltant qu'une randonnée dans les sentiers du parc

Facing page: A game of soccer on the University of Moncton campus.

À gauche: Un match de soccer à l'université de Moncton.

Perhaps a leisurely run down the stream at Magic Mountain is just what you're after?

Quoi de plus agréable que de se laisser emporter par le courant par une belle journee ensoleillée?

officials declared the ice on Jones Lake sufficiently thick for ice-skating?

To more objective observers, of course, images of the tri-communities are less personal.

To the corporate sightseer, Moncton, Riverview, and Dieppe present the picture of entrepreneurial eagerness—a well-trained labour force with a strong work ethic, poised to identify opportunities in the global economy, and go forward to conquer new turf.

The area's transportation sector is booming, and its retail attractions draw more than 1.5 million people from the three-hour radius of the communities. The region has become the call-centre haven of eastern Canada, and a must-be location for legal, accounting, and financial firms, not to mention industrialized manufacturing companies.

At the same time, the company seeking to find a new home here cannot help but be struck with the picture of small-town friendliness.

Quality-of-life indicators, such as churches and schools, are documented just as religiously as square feet of space available in industrial parks.

Trendy boutiques and sophisticated night spots spar for attention amid old-fashioned red-brick courtyards. Communities open their doors to upscale food markets, while ensuring that picturesque little picnic nooks are available nearby.

Neighbourhoods are described as "safe." There is a high tolerance for individuality—a credit to the strong foundation of respect laid stone by stone by the founding

du Centenaire. Les cris d'encouragement des foules assistant aux parties de football près des écoles secondaires ajoutaient du piquant à la saison. Bien entendu, on raffolait également des séances annuelles de magasinage dans les centres commerciaux, en prévision de la rentrée scolaire.

Chaque enfant qui grandit dans la région du Grand Moncton réussit à se trouver une colline préférée pour les descentes en traîneaux en hiver. Qui n'avouerait pas compter les jours jusqu'au moment où la ville déclare la glace suffisamment épaisse pour autoriser le patinage sur le lac Jones!

Pour les visiteurs plus objectifs, ces images de nos trois collectivités n'ont pas un caractère aussi personnel.

Pour les gens d'affaires, Moncton, Riverview et Dieppe sont en pleine expansion sur le plan de l'entrepreneurship. Ils y voient une main-d'oeuvre bien formée et très respectueuse de l'éthique du travail, des gens prêts à saisir les occasions rattachées à l'économie mondiale et à s'attaquer à de nouveaux marchés.

Le secteur des transports de la région connaît une vague de prospérité et celui du commerce de détail attire plus de 1,5 million de clients qui sont à trois heures de route de ces collectivités. La région est le noyau des centres d'appels dans l'est du Canada et vise à devenir un endroit de choix pour les cabinets d'avocats et d'experts-comptables, les entreprises financières et les entreprises du secteur manufacturier.

Dans le même ordre d'idées, les entreprises qui se cherchent une niche ne peuvent faire autrement qu'être attirées par l'accueil caractéristique des petites villes.

La qualité de vie qui se démarque, entre autres choses, par le nombre d'églises et d'écoles est aussi bien connue que la surface en pieds carrés des espaces disponibles des parcs industriels.

Des boutiques élégantes et des boîtes de nuit à la mode situées dans des cours intérieures entourées de vieux immeubles de briques rouges se disputent l'attention de la clientèle. Les collectivités accueillent les marchés d'alimentation hauts de gamme tout en veillant à aménager à proximité de petits endroits

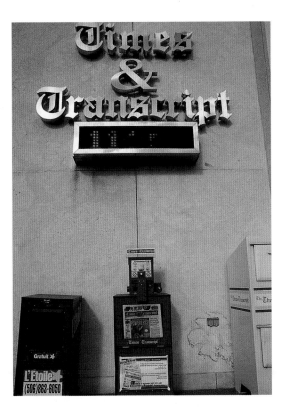

families both in French and in English-language cultures.

Visitors describe Metro Moncton as the kind of community they admire. Residents know they live in a special place.

No concrete jungle, the area is more like a people's garden, with clumps of entrepreneurs growing up beside beds of earnest teachers, and borders of care-givers eager to spread their nourishment to local social agencies.

Like all successful gardens, the soil here is good, tilled through the hard work and solid values of those early settlers—first the Mi'kmaq, then the Acadians, and finally, the Pennsylvania Dutch and German families who came here to farm land and build ships.

Not all years have been good growing seasons. As Metro Moncton survived the rise and fall of its shipbuilding industry, and then the rise and fall of its railroading industry, it has replanted its economic future and flourished again.

Jacques Boudreau's images capture this indomitable spirit. His camera goes beyond the bloom, and right to the roots of life in Metro.

Edith Robb

pittoresques où l'on peut s'arrêter et grignoter un peu.

La sécurité des divers quartiers est un fait reconnu. L'individualité est respectée grâce aux efforts acharnés déployés au fil des ans par les familles fondatrices, qu'elles soient d'origine anglaise ou française.

Les étrangers disent que le Grand Moncton constitue le type de collectivité qu'ils admirent. Les citoyens savent qu'ils vivent dans un endroit privilégié.

Cette ville ressemble davantage à un jardin communautaire qu'à une jungle de béton. Des entrepreneurs dynamiques, des enseignants enthousiastes et des fournisseurs de soins dévoués multiplient leurs efforts pour assurer le bien-être des collectivités.

Comme tout beau jardin, le terrain est fertile et il a été bien préparé grâce au labeur et aux valeurs sûres des pionniers; les Micmacs d'abord, puis les Acadiens, et enfin les familles allemandes pennsylvaniennes qui sont venues ici pour cultiver les terres et construire des navires.

Toutes les années n'ont pas été marquées par l'abondance. Le Grand Moncton a assisté à la montée, puis au déclin de son industrie de construction navale et de son entreprise ferroviaire. La région a accusé le coup et s'est retroussé les manches. Elle s'est fixé de nouveaux objectifs économiques et connaît maintenant un nouvel essor.

Jacques Boudreau, dans ses photos, a su capter l'esprit invincible de l'endroit. Avec son appareil, il ne s'est pas contenté d'effleurer la surface, mais il a plongé dans ce qui constitue l'âme même de la région du Grand Moncton.

Traduction: Marthe Finn

The *Moncton Times and Transcript* building on the corner of Main and Bonaccord Streets.

Nouvel édifice du journal *Moncton Times and Transcript* au coin des rues Main et Bonaccord.

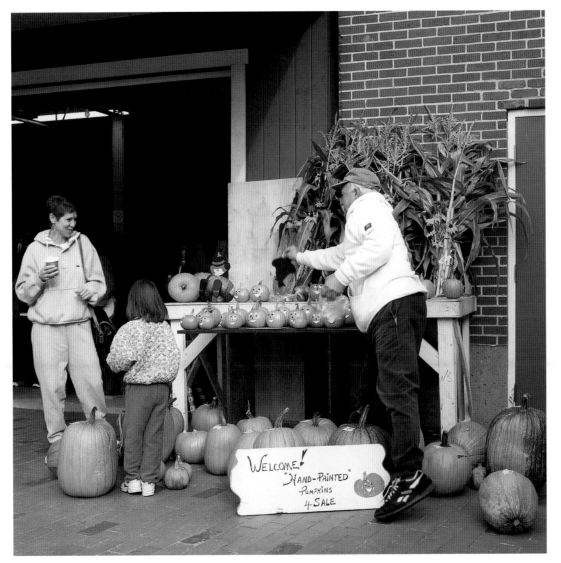

Pumpkins for sale in October at the Farmer's Market.

Citrouilles au marché des fermiers.

Facing page: Somewhat like a thread that links the three communities, the Petitcodiac River has relinquished its commercial role in favour of a more recreational one, as seen here in Riverview's Riverfront Park.

À gauche : Tel un fil conducteur qui relie les trois communautés, la rivière Petitcodiac a troqué sa fonction économique pour un rôle récréatif.

Overleaf: Boats in sunset in Shediac Bay.

Pages suivantes : Coucher de soleil sur la baie de Shédiac.

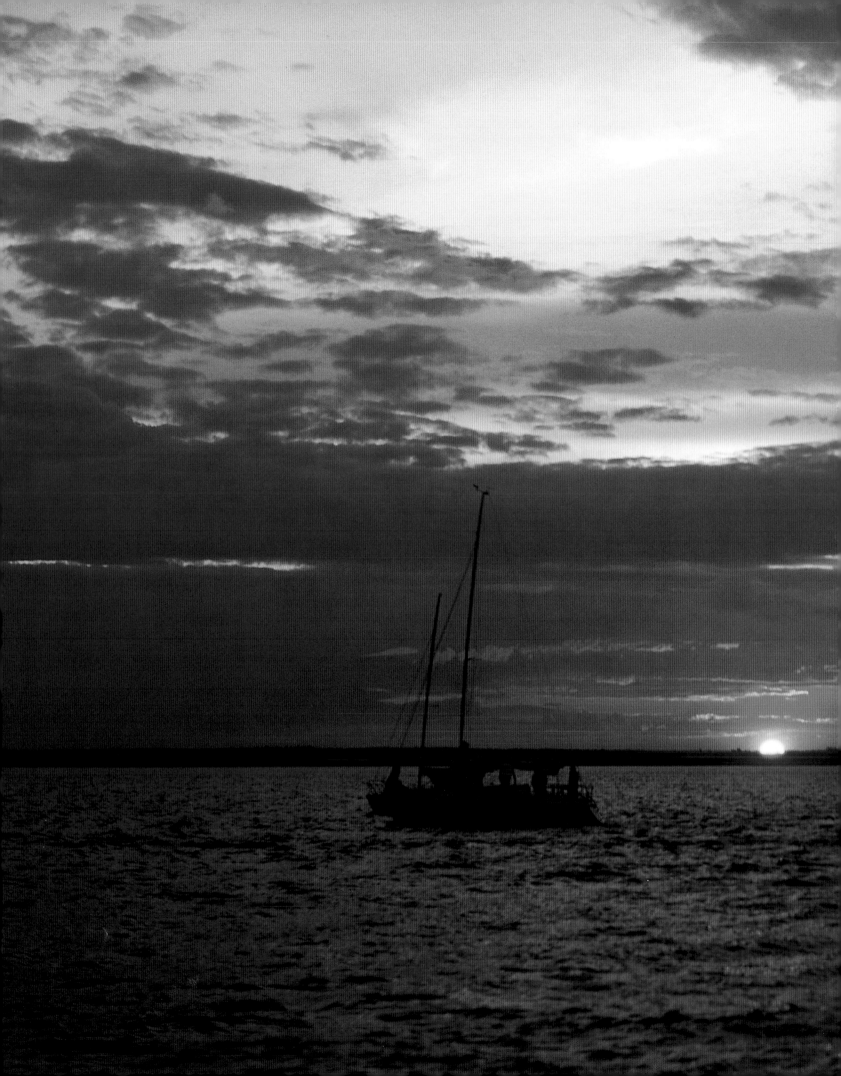

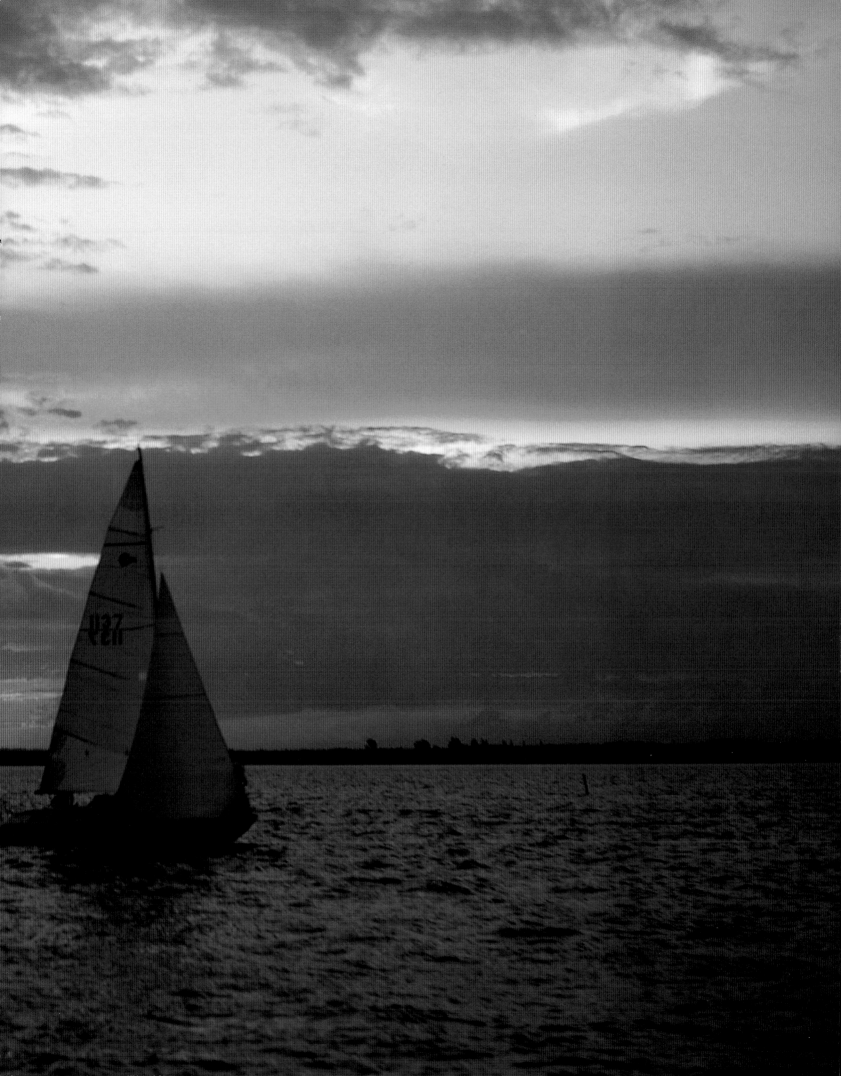

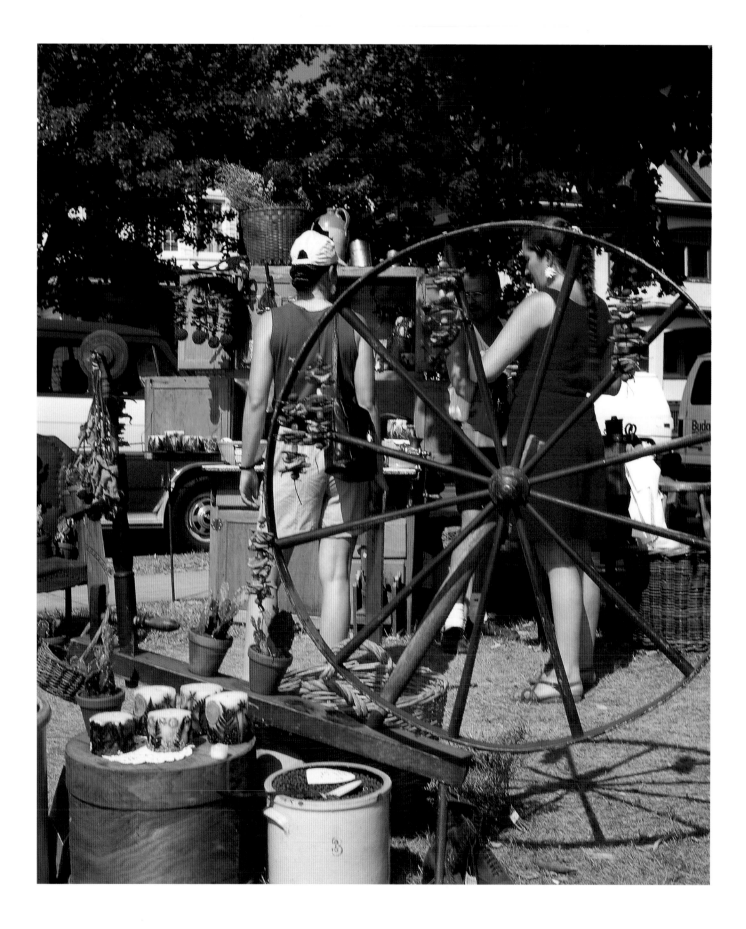

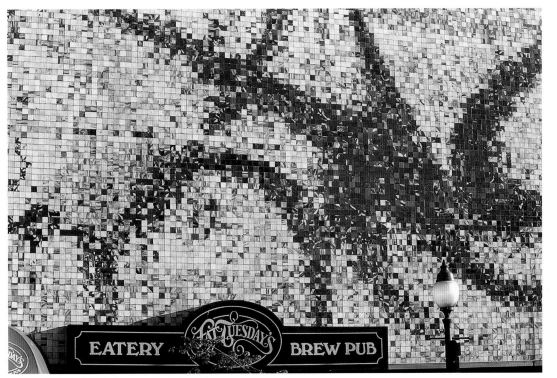

This large mosaic on the facade of a restaurant on Main Street is the work of Jordi Bonet.

Mosaïque en façade d'un restaurant de la rue Main. Oeuvre de l'artiste Jordi Bonet.

Facing page: A vendor's exhibit of various wares at the Victoria Park craft fair.

À gauche : Un kiosque et quelques clients lors de la foire artisanale annuelle au parc Victoria.

The Moncton airport is planned for expansion as the communities grow.

Aéroport de Moncton.

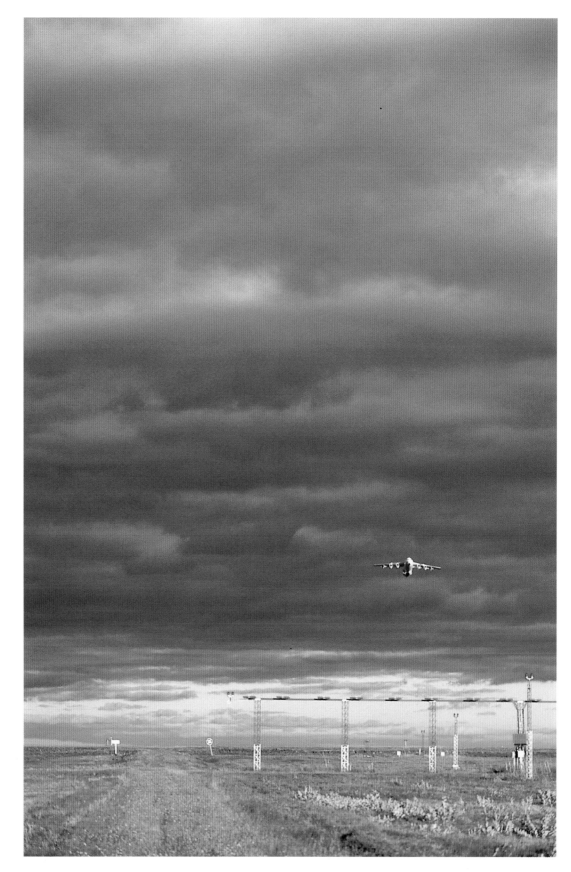

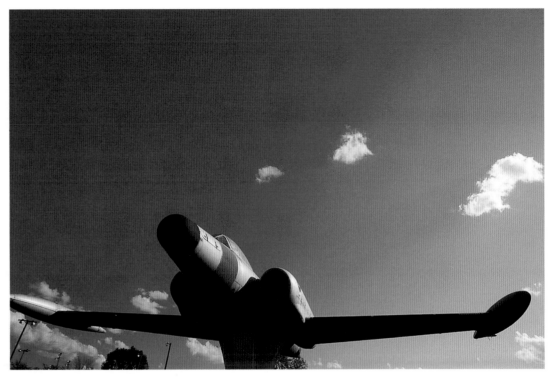

A retired fighter jet graces the entrance to Centennial Park, alongside an old steam engine and the HMS *Moncton*'s anchor.

Un avion militaire à l'entrée principale du parc du Centenaire.

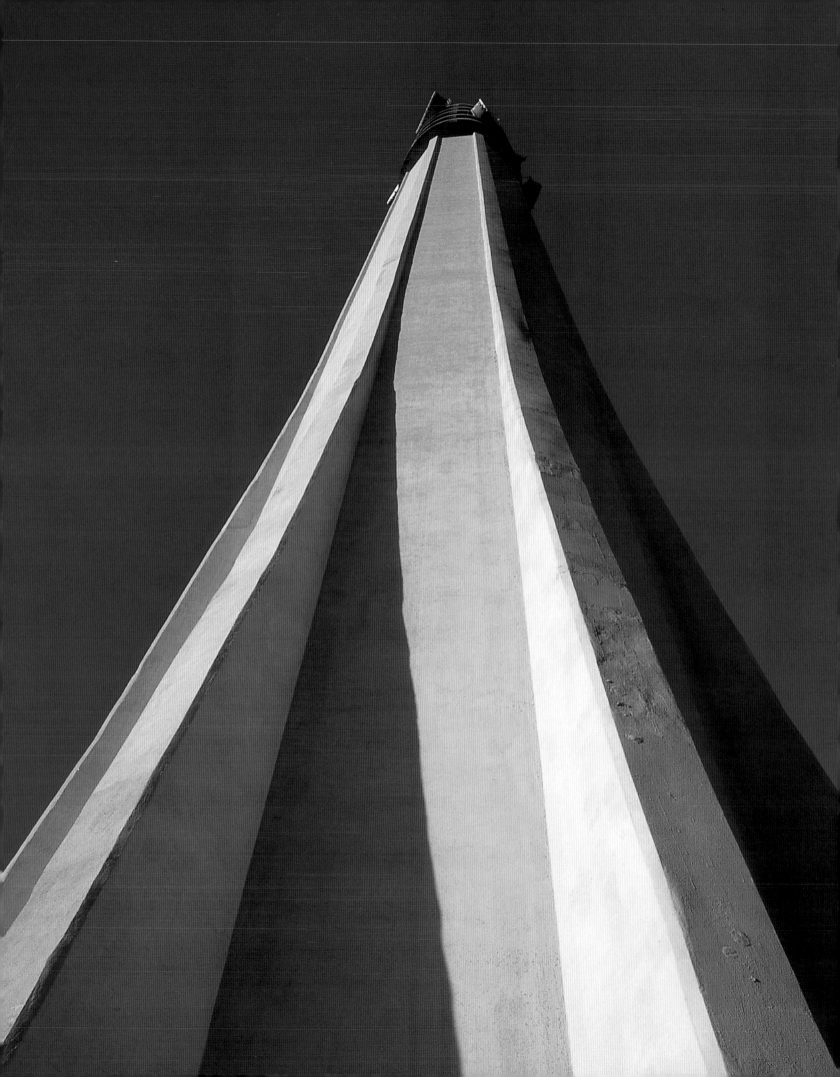

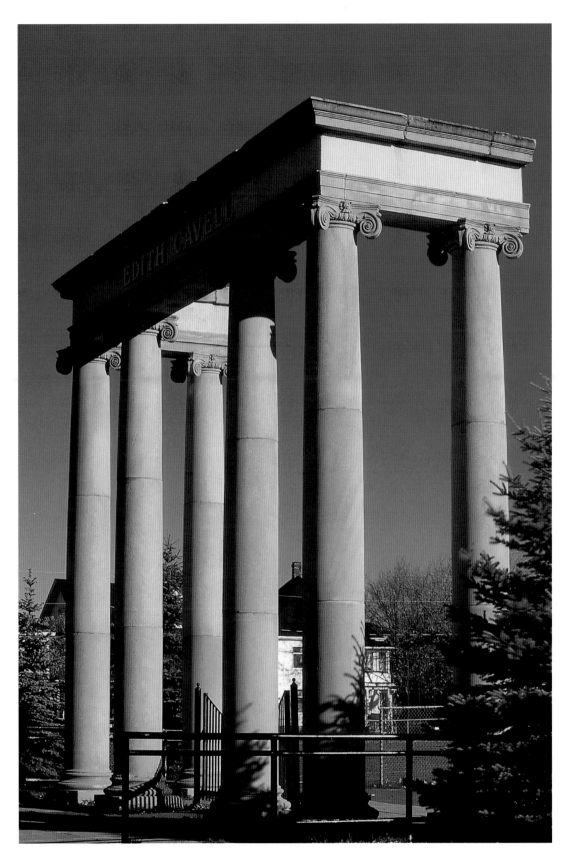

The Edith Cavell School, built in the first quarter of the century, burned down in the mid 1980s. All that remains are the large columns of its doorway, now standing at the entrance of the new school's playground.

Ravagée par le feu, il ne reste que les grandes colonnes de la première école Edith Cavell, construite au début du siècle.

Facing page: Looking straight up at NBTel's communications tower. As the tallest structure in Moncton, it is a prominent part of the skyline.

À gauche : Contre-plongée de la tour de télécommunication NBTel.

Exhibits of historical Acadian society on display at the Acadian Museum, University of Moncton.

Ouvrages et objets du passé au musée acadien de l'université de Moncton.

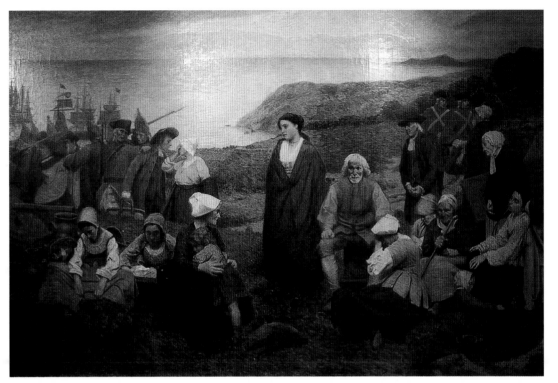

Dispersion des Acadiens by Henri Beau, on display at the Acadian Museum, University of Moncton.

Dispersion des Acadiens par Henri Beau, au musée acadien de l'université de Moncton.

August 15th is the Fête Nationale for Acadians; it is well celebrated in the area.

La Fête Nationale de l'Acadie, le 15 août, est fièrement célébrée.

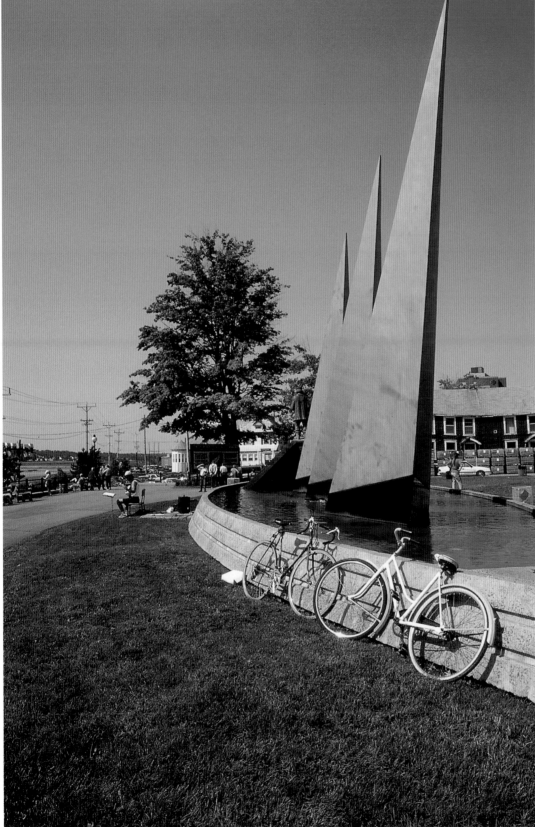

Impromptu concerts in the summer months entertain visitors to Tidal Bore Park.

Récital impromptu pour divertir le public au parc du Mascaret.

Overleaf: New Brunswick is well known for its abundance of old covered bridges, most of which are still in use.

Pages suivantes : Le Nouveau Brunswick est réputé pour ses vieux ponts couverts. La plupart servent encore aujoud'hui.

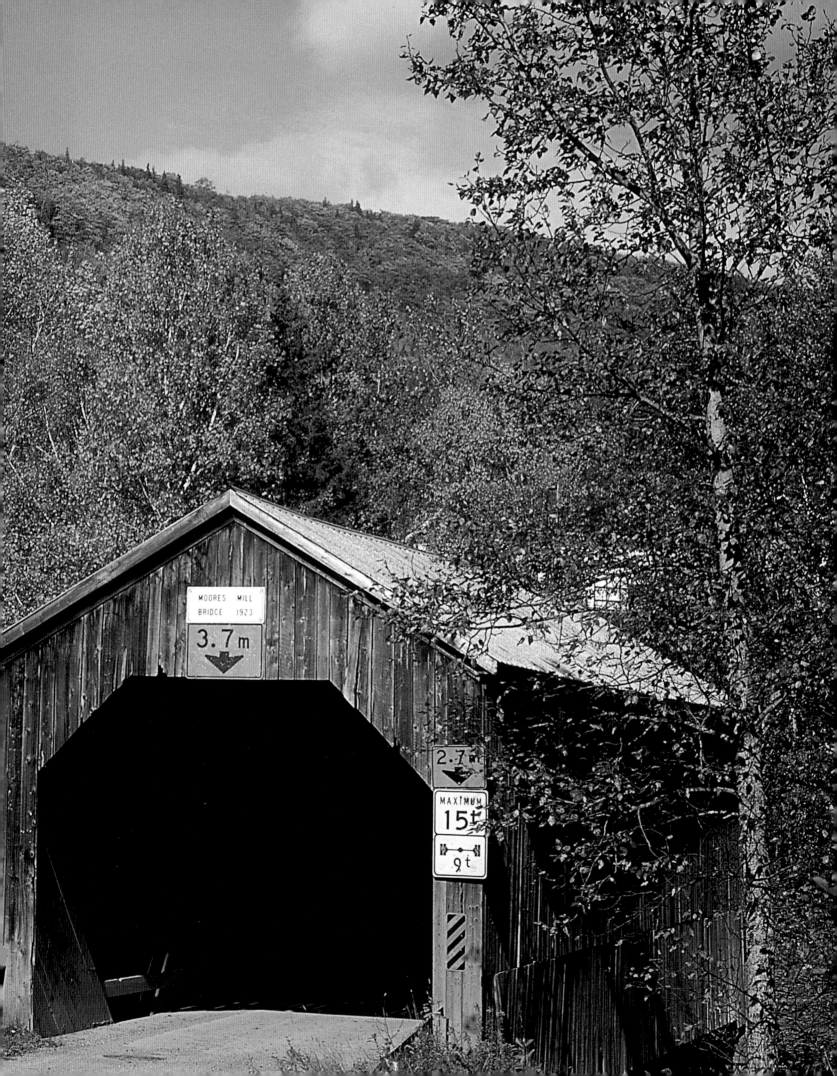

MOORES MILL
BRIDGE 1923

3.7 m

2.7 m

MAXIMUM
15 t

9 t

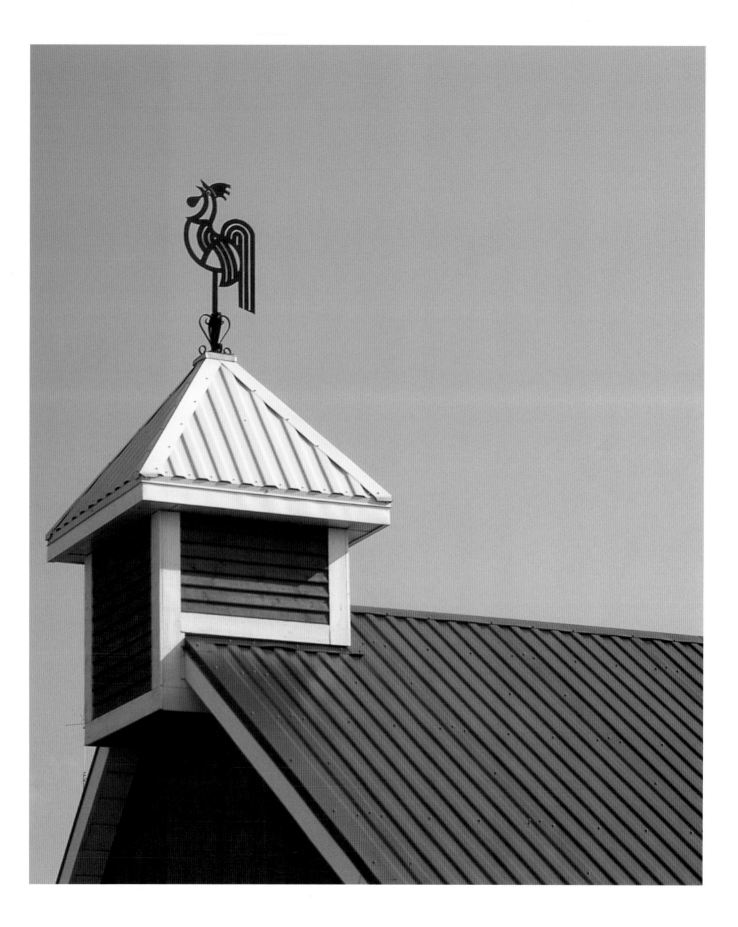

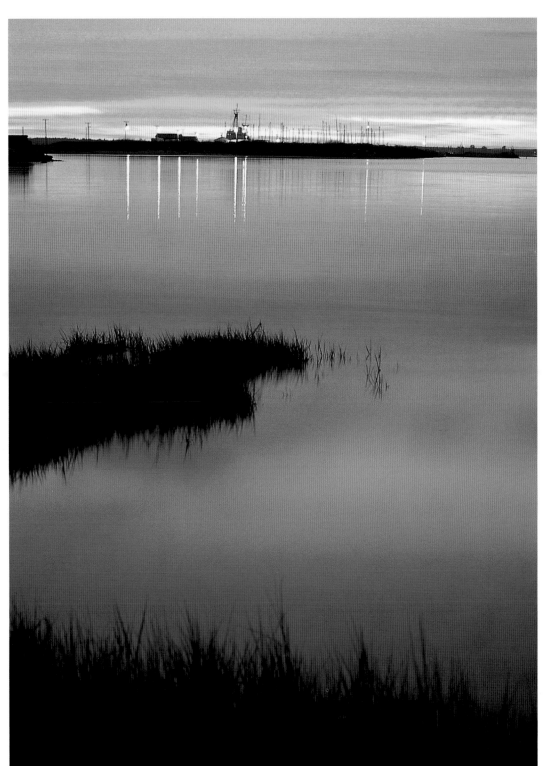

Sunset from Pointe Duchesne near Shediac.

Un coucher de soleil à la Pointe Duchesne près de Shédiac.

Facing page: Weather vane on the bright yellow and red roof of the new Farmer's Market.

À gauche : Girouette sur le toit du marché des fermiers.

Old Main Street buildings take on many colours over time.

Plusieurs couleurs marquent le passage des différents commerces qui ont occupé ce vieil édifice de la rue Main.

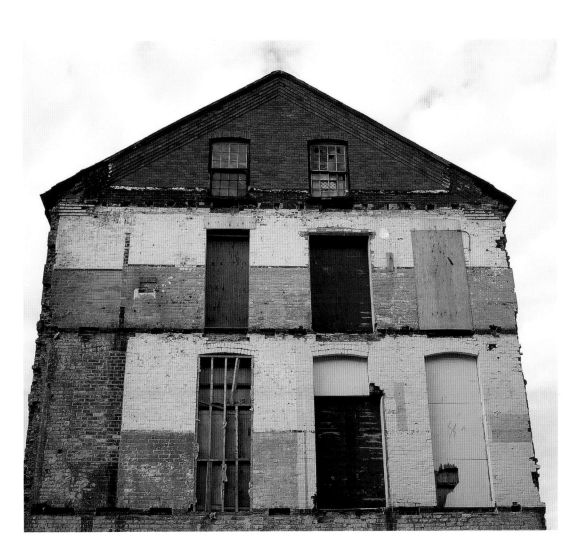

Saved from further destruction, an old factory building reveals a well-worn history by its multi-coloured interior.

Une vieille manufacture réchappée à la démolition révèle plusieurs couleurs de son passé.

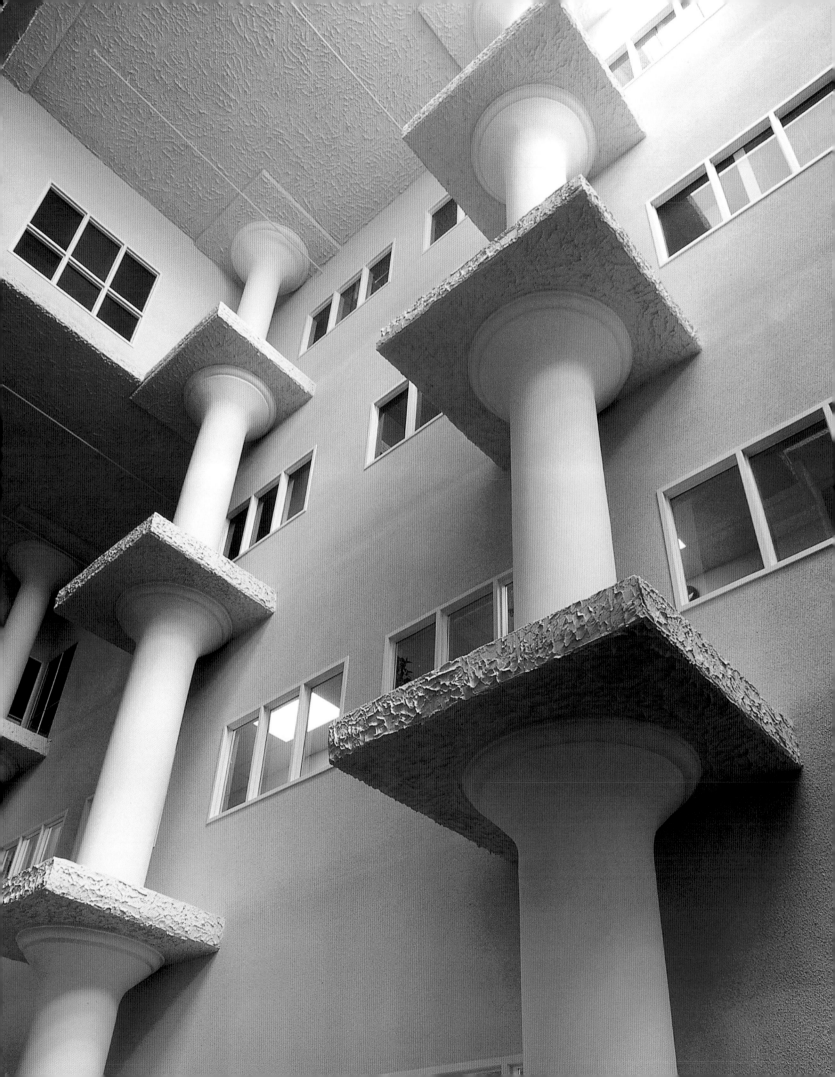

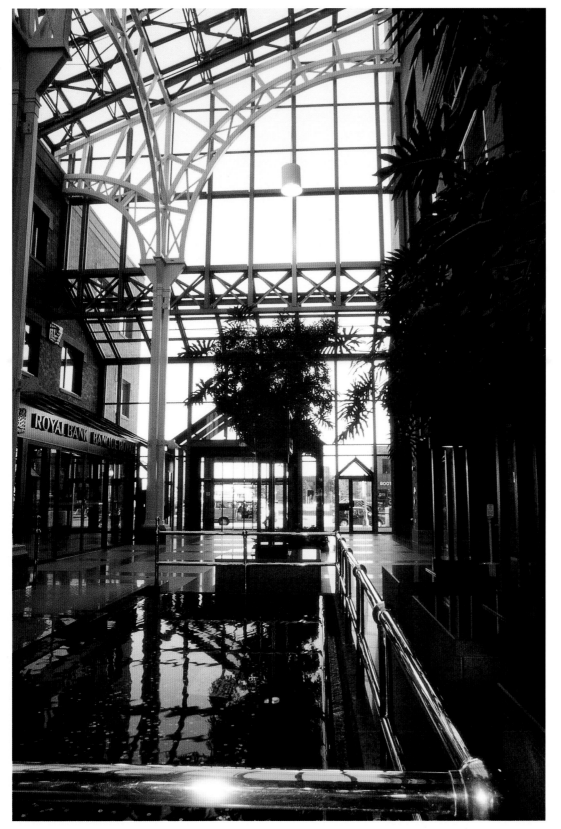

The main atrium inside the Blue Cross building. In stark contrast to its sober exterior, the ironwork and glass atrium, which houses planted trees and a water fountain, reaches several stories.

Atrium de l'édifice de la Croix-Bleue.

Facing page: Standing proud like the pillars at Karnak, the large support columns of Heritage Place (the old Eaton's store) have been exposed since the remodeling of a large foyer and stairway. Eaton's has moved to Highfield Square; its former home now offers a variety of services and offices.

À gauche : Droites et fières comme les colonnes des temples de Karnak, les piliers de l'ancien Eaton forment le hall d'entrée de la Place Héritage.

As down-east and toe-tapping as it gets! Ivan and Vivian Hicks and the Sussex Ave. Fiddlers have gained a national reputation for their traditional New Brunswick fiddle music.

Vêtus du tartan du Nouveau-Brunswick, Ivan et Vivian Hicks et les *Sussex Ave. Fiddlers* font résonner la musique d'antan avec leurs violons.

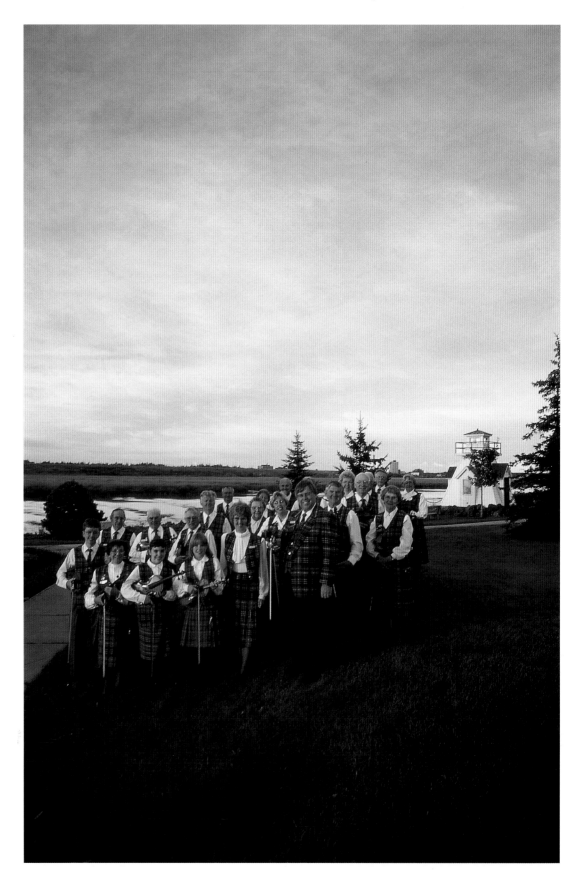

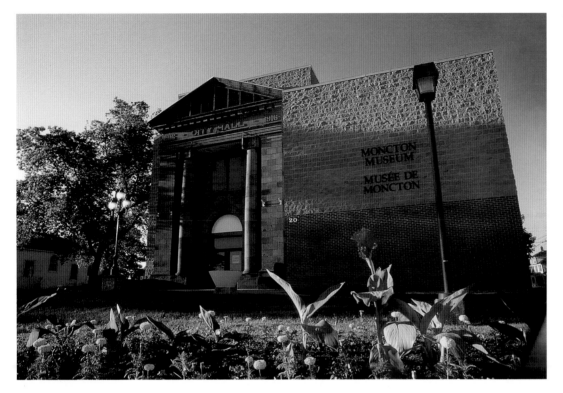

The facade of Old City Hall now forms the entrance to the Moncton Museum, which houses a vast collection of memorabilia of Moncton's interesting past.

La façade de l'ancien hôtel de ville constitue l'entrée principale du musée de Moncton.

The ornate interior of the
Capitol Theatre.

L'intérieur du théâtre Capitol.

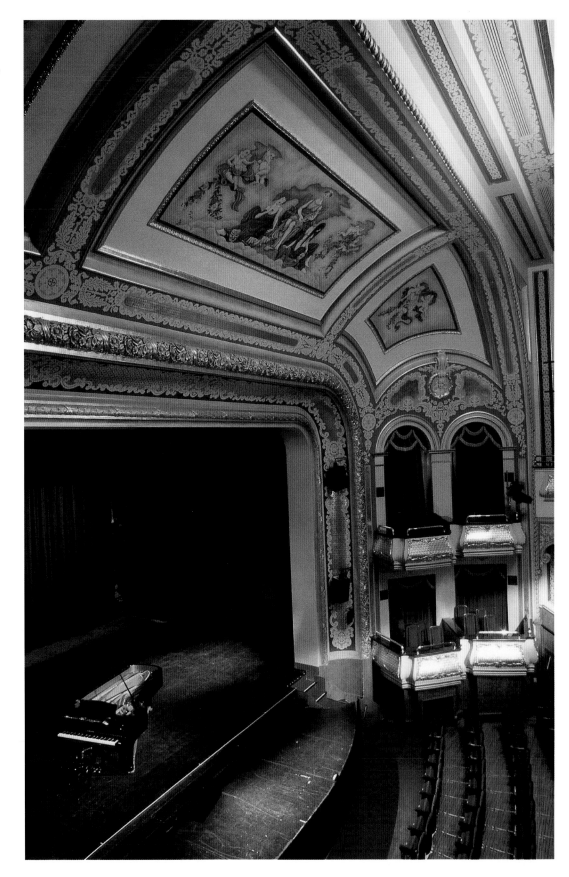

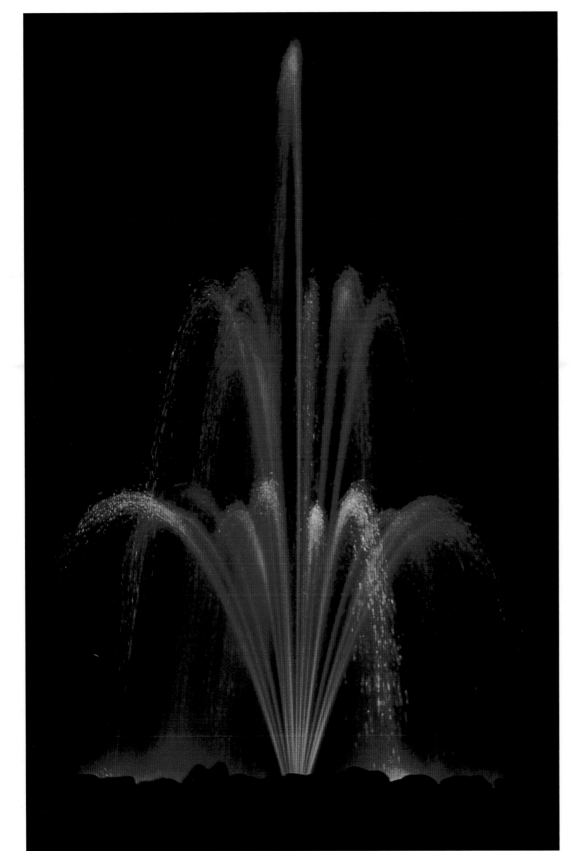

Victoria Park Fountain lights up at night.

La fontaine du parc Victoria.

Overleaf: Abandoned field overgrown with daisies.

Pages suivantes : Champ de marguerites.

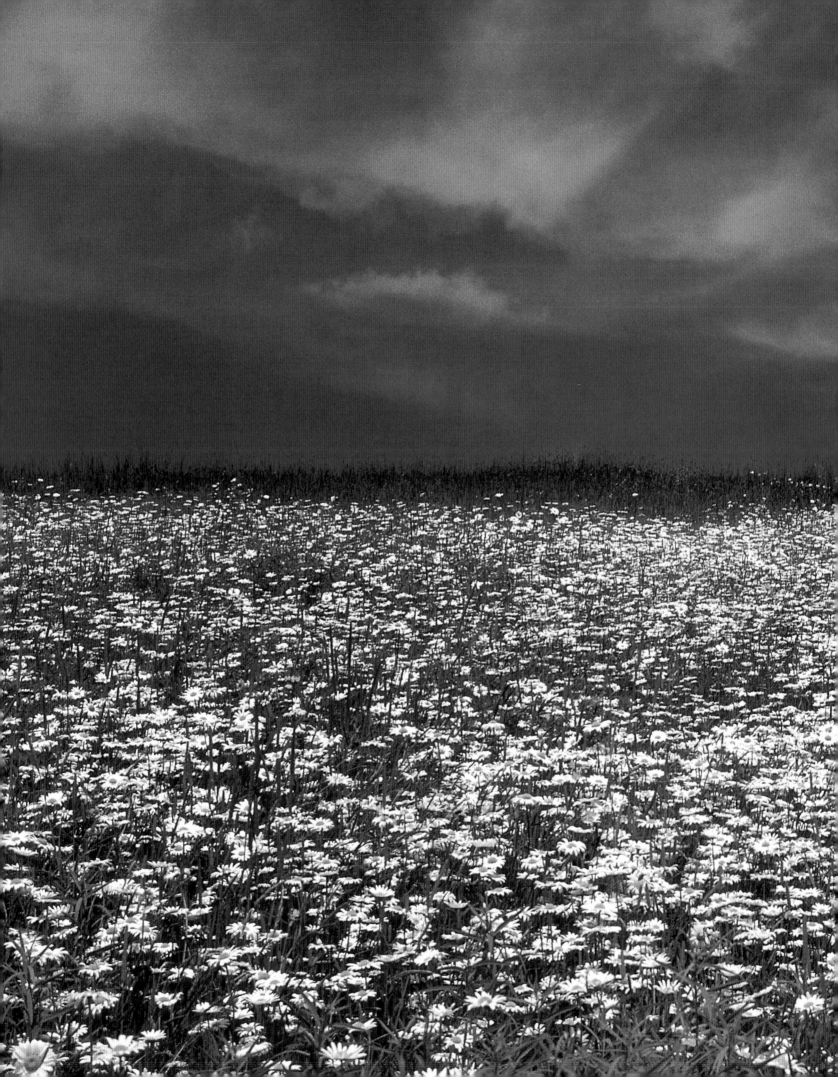

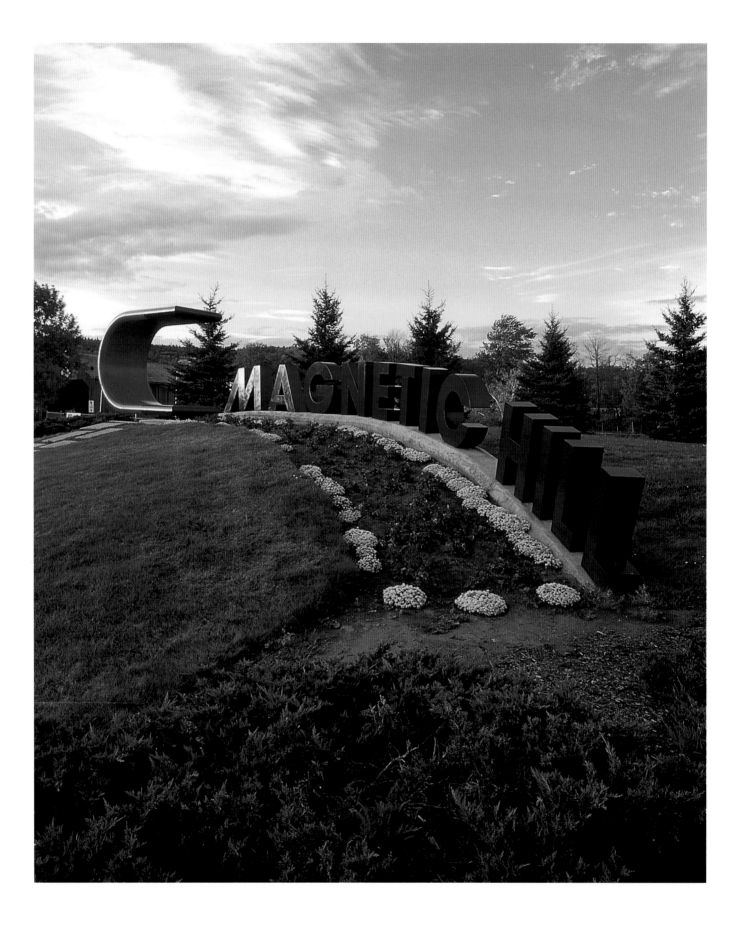

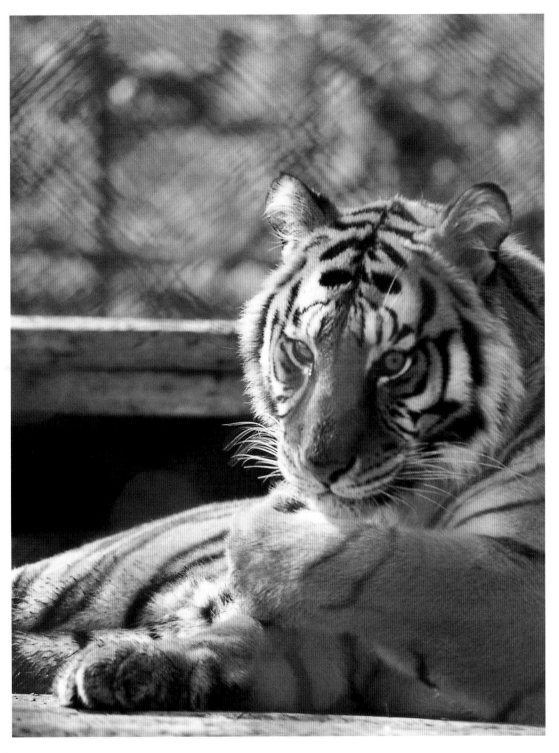

The Magnetic Hill Zoo is always full of surprises.

On fait des rencontres surprenantes au zoo de la Côte Magnétique.

Facing page: Entrance sign to Magnetic Hill.

À gauche : Entrée de la Côte Magnétique.

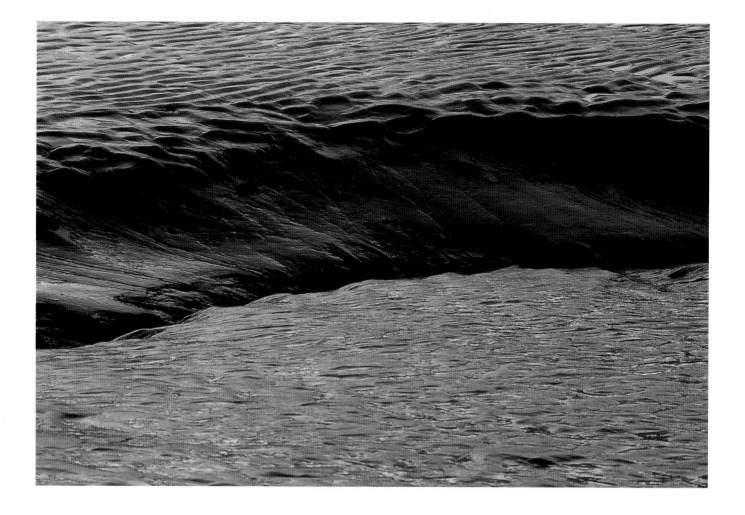

Sunsets and sunrises reflect many colours in the mud flats, creating fascinating landscapes.

Les levers et couchers de soleil produisent des reflets multicolores le long de la rivière Petitcodiac appellée aussi « rivière chocolat ».

Copper-coloured windows of the University of Moncton's law faculty—the only law school in the world that teaches Common Law in French.

Détail de l'école de droit sur le campus de l'université de Moncton. On y enseigne la Common Law en français, fait unique au monde.

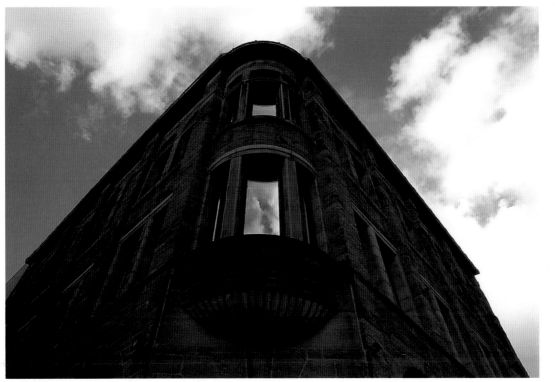

Opened in 1887, this historic building on Main St. housed the Merchants' Bank of Halifax. In 1901 it became the Royal Bank of Canada. Today it houses a donut shop.

Ce bel édifice au coin des rues Main et Church logeait autrefois la Merchants' Bank of Halifax.

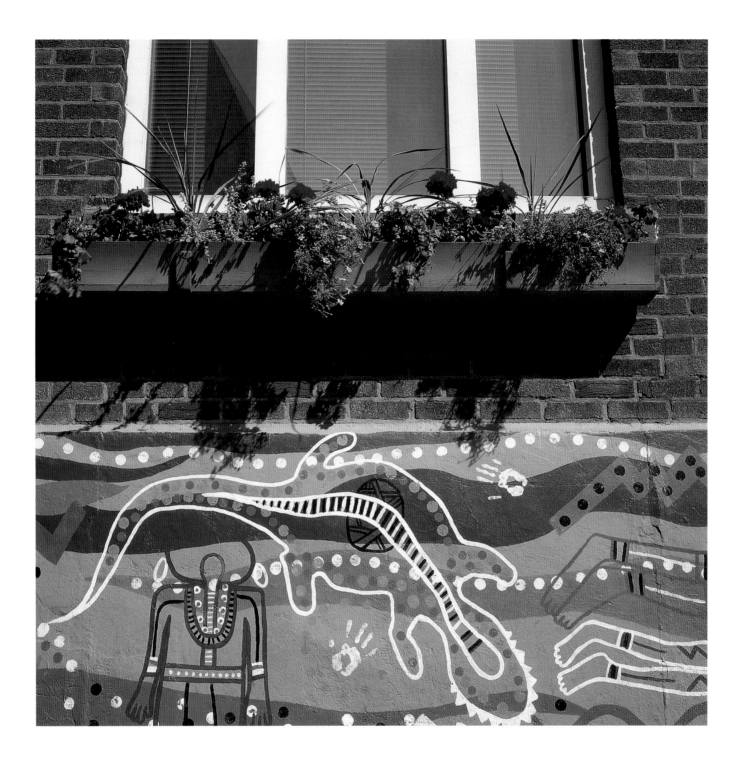

Waiting in the shade for the Victoria Park craft fair to open its gates.

En attendant l'ouverture de la foire artisanale au parc Victoria.

Facing page: North meets South—Australian aboriginal-style designs decorate the facade of Boomerang's Restaurant.

A gàuche : Surprenante murale australienne du restaurant Boomerang's.

Overleaf: Seen here with fireworks over Moncton, the Gunningsville Bridge has served as a link between Moncton and Riverview since 1916.

Pages suivantes : Le pont de Gunningsville avec, en arrière plan, des festivités à Moncton. Construit en 1916.

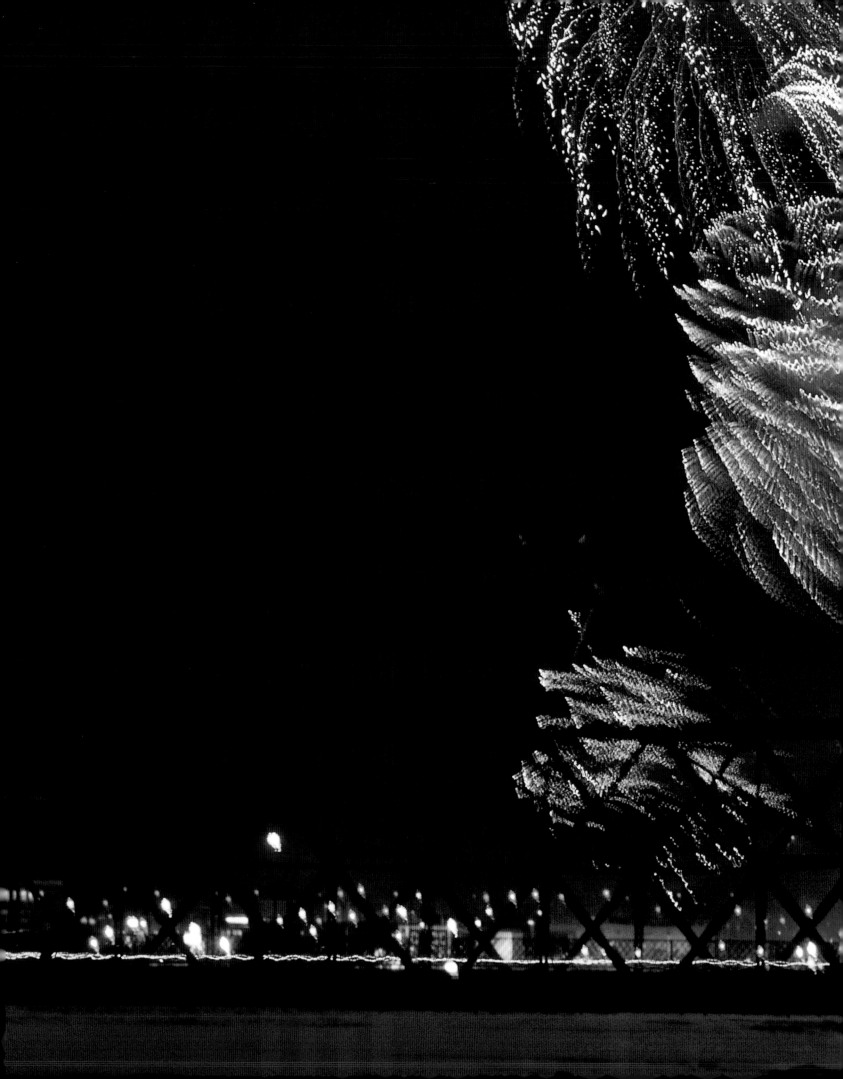

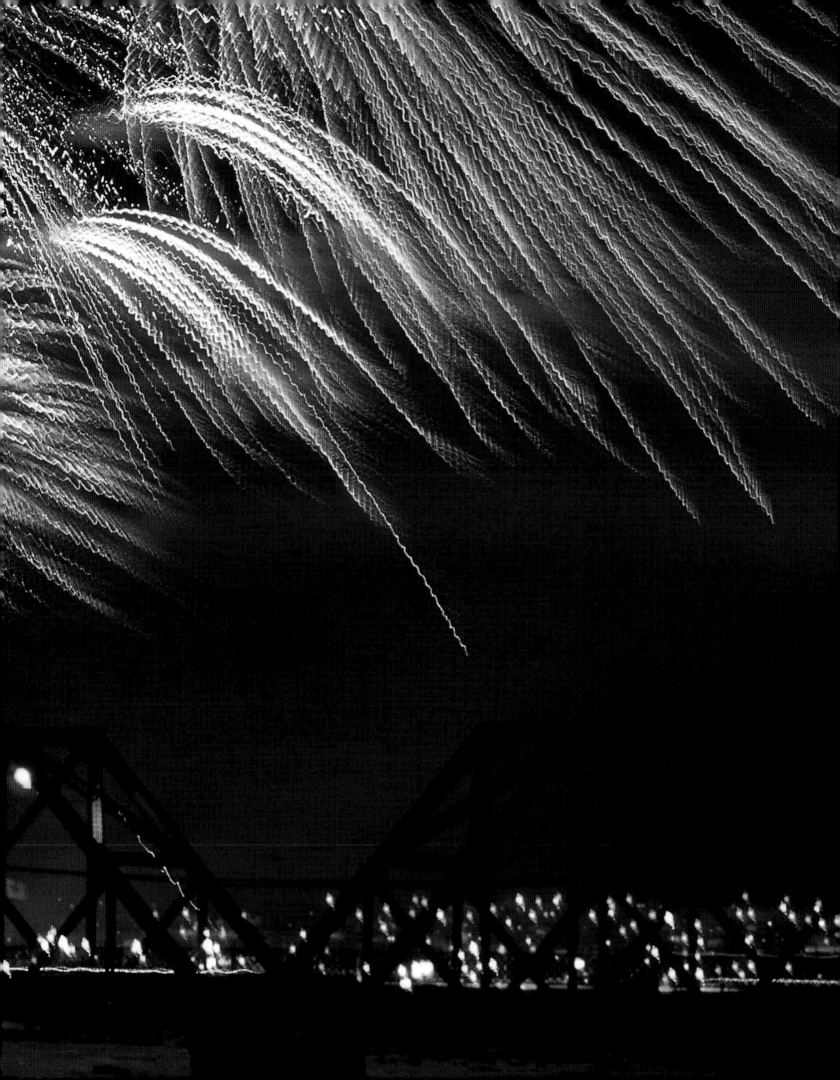

Flags fluttering in the wind show the colours of Canada, New Brunswick, Moncton's coat of arms, and the Acadian flag.

Les drapeaux du pays, de la province, de la ville ainsi que le tricolore étoilé acadien sont fièrement hissés à l'hôtel de ville.

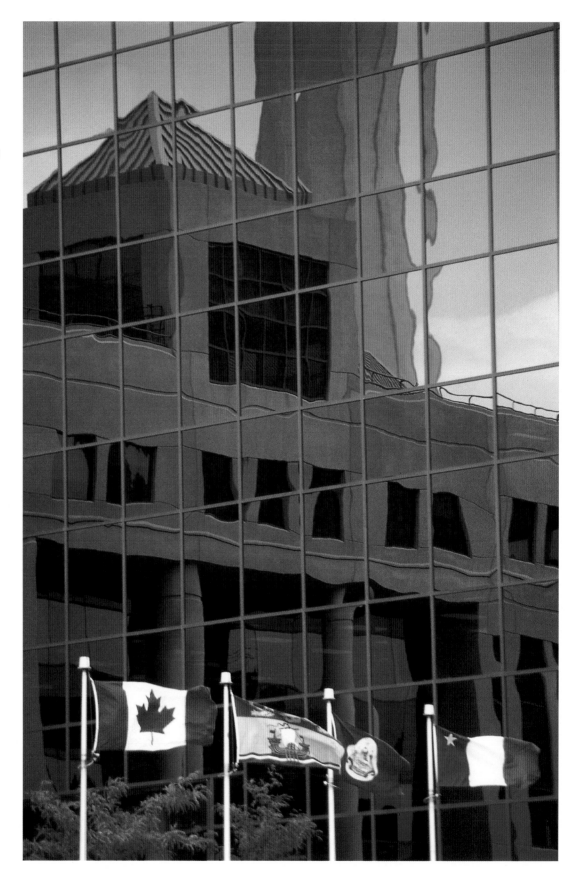

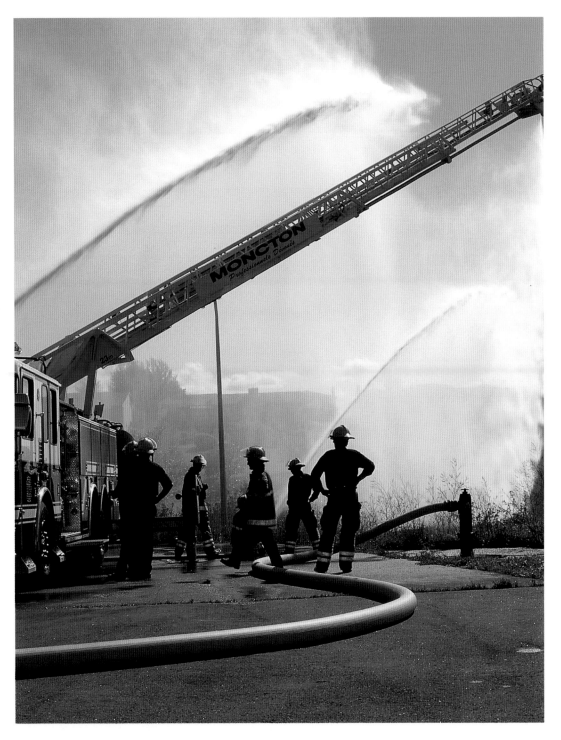

A far cry from the bucket brigade of a century ago, here, Moncton firefighters-in-training perfect their trade with state-of-the-art fire canons.

Pompiers à l'entraînement.

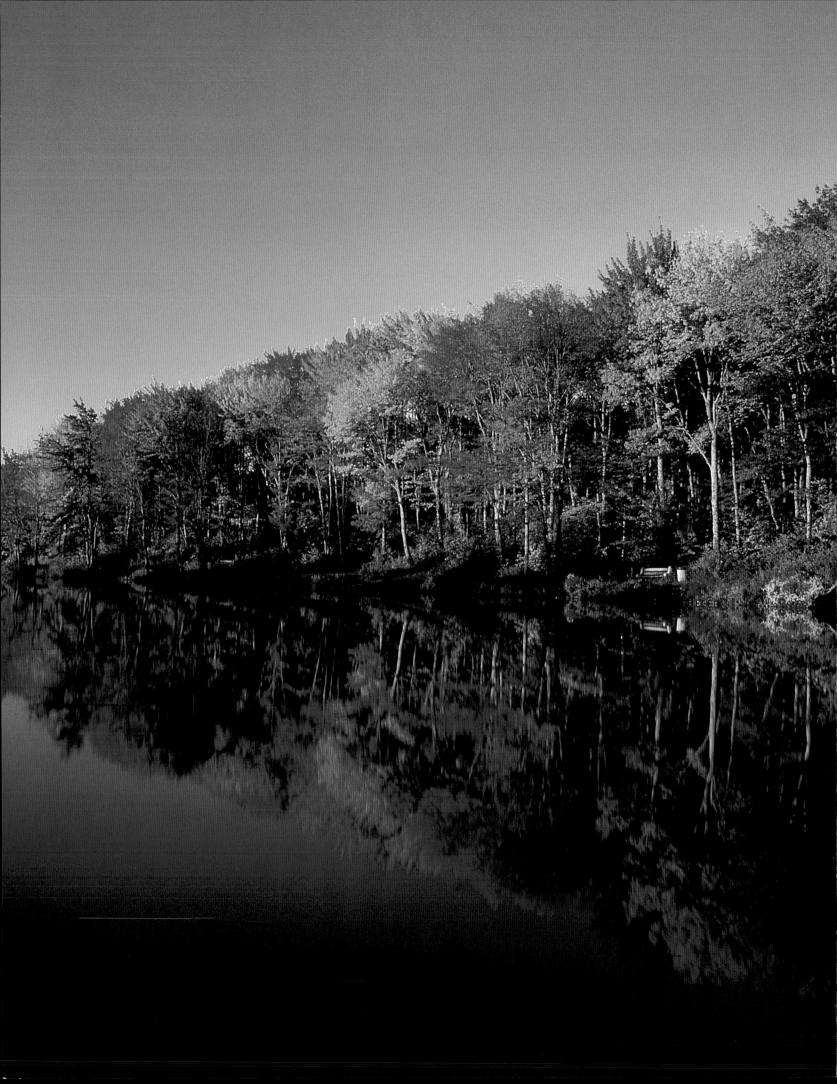

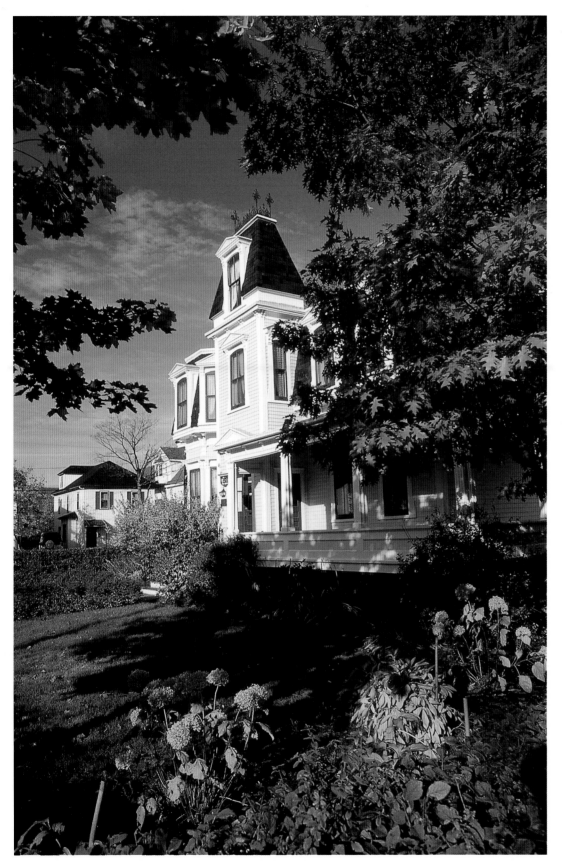

The Thomas Williams house is now a Museum and Tea Room. Its furnishings remain original to the house, offering a unique view of a historical lifestyle.

Habitée jusqu'à tout récemment, la propriété Thomas Williams sert aujourd'hui de musée et de salon de thé.

Facing page: In autumn, Centennial park is in full colour.

À gauche : Couleurs automnales au parc du Centenaire.

The Danceast Ballet company in rehearsal for their yearly presentation of Tchaikovsky's *Nutcracker Suite*. It is regularly presented at the Capitol Theatre in early December.

Danceast lors d'une répétition du *Casse-Noisette* de Tchaikovsky.

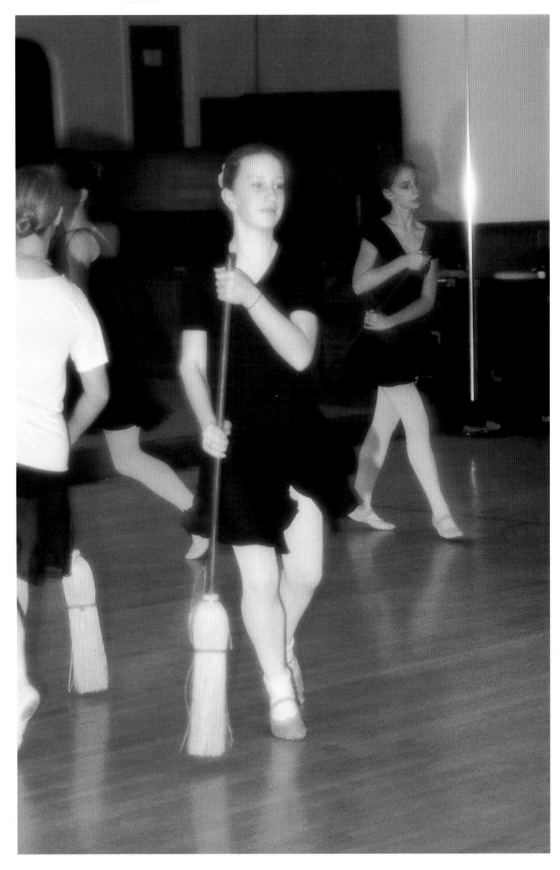

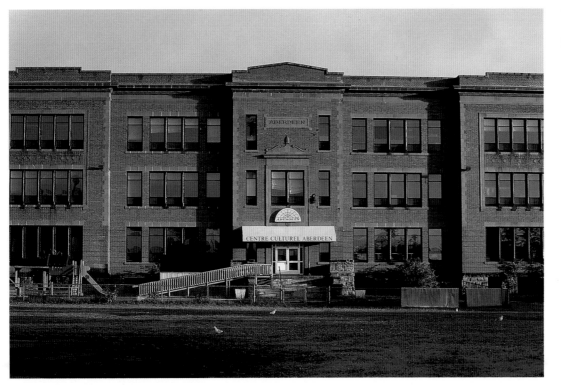

The Aberdeen Cultural Centre.

Le Centre Culturel Aberdeen.

An angel announces the arrival of Christmas. These decorations adorn the main streets of the three communities.

Un ange annonce la venue de Noël. Ces sculptures en métal, ornées de lumières, décorent les rues des trois villes au temps des fêtes.

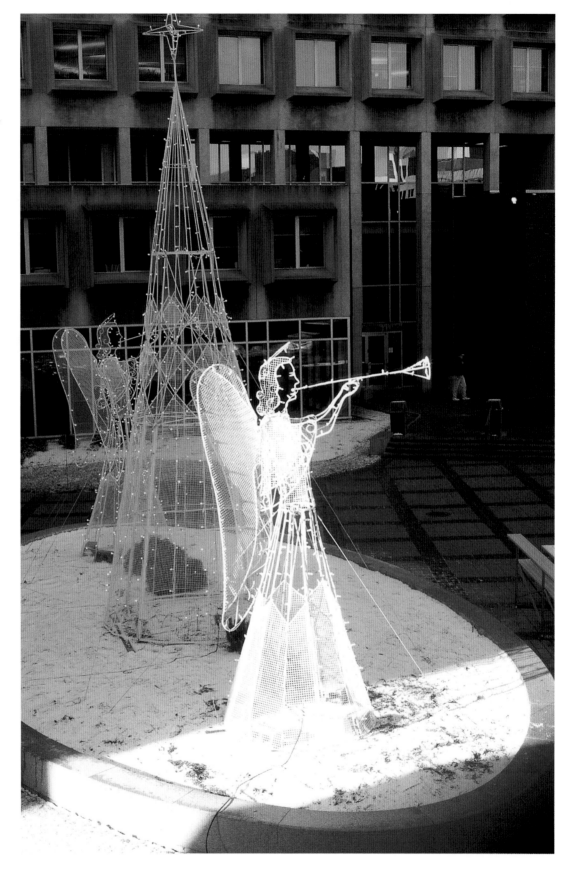

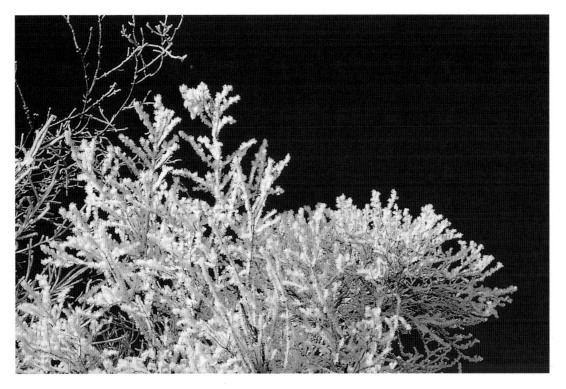

Tree branches covered in ice crystals along the banks of the Petitcodiac River are a common site on very cold winter days.

Branches givrées le long de la rivière Petitcodiac.

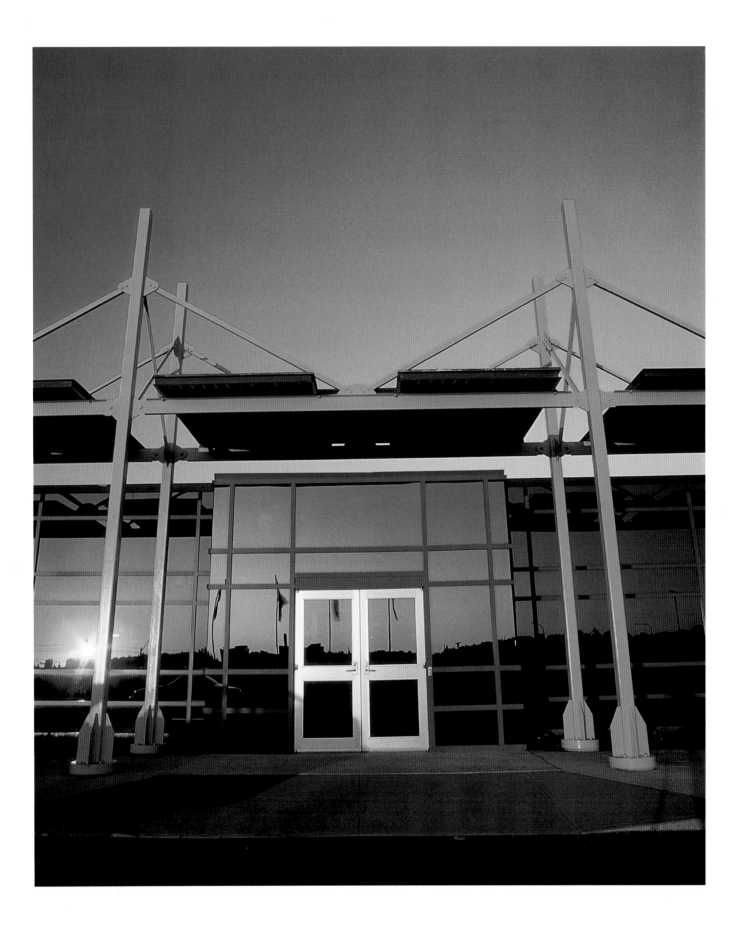

Ice Castles and sculptures are often built in Victoria Park during the cold mid-winter. Illuminated at night, the ice reflects a magical kingdom.

Châteaux de glace au parc Victoria.

Facing page: With its mirrored walls and bright red and yellow metal frame, the Environment Sciences building on the campus of the University of Moncton glows like a jewel at sunset.

À gauche : Coucher de soleil sur l'édifice des Sciences de l'Environnement, campus de l'université de Moncton.

Overleaf: Not so long ago, Moncton was a very busy railway centre. Much of the transportation sector has now shifted to trucks and planes.

Pages suivantes : Autrefois ville ferroviaire importante, Moncton développe aujourd'hui ses transports routiers et aériens.

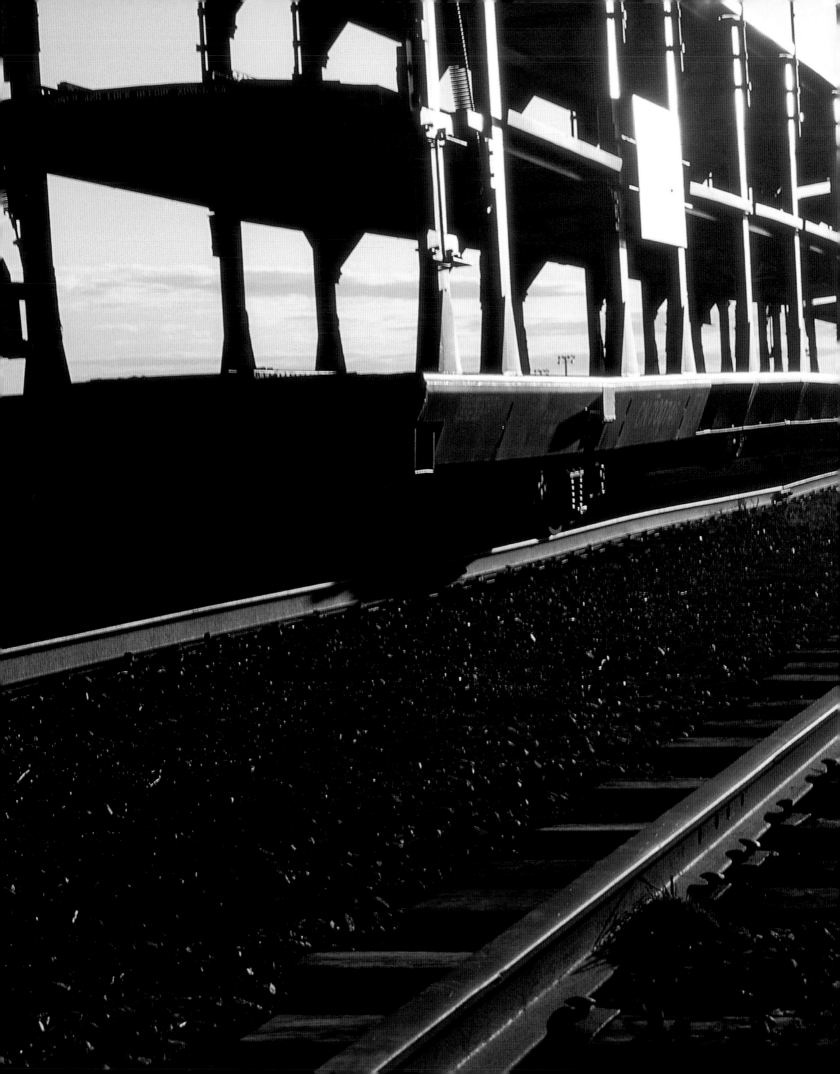

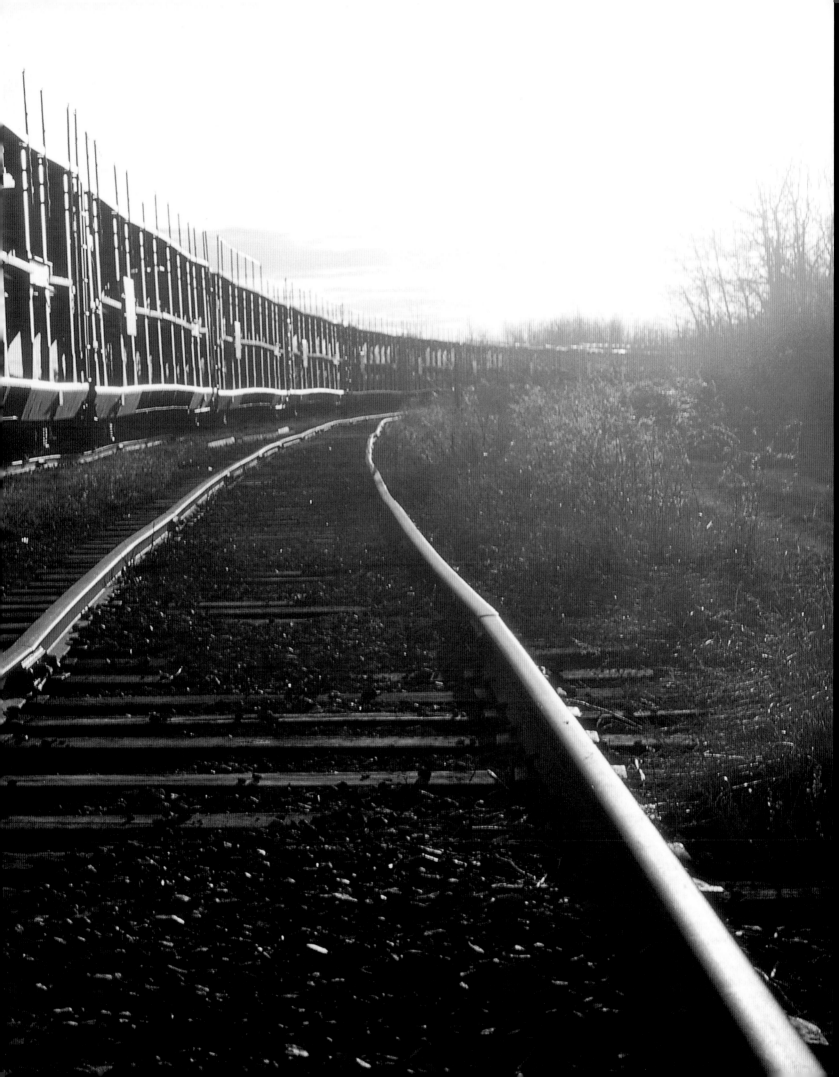

A family tradition, Hynes
Restaurant on Mountain Road
has served many generations.

Le populaire restaurant Hynes
a vu défiler plus d'une
génération de clients.

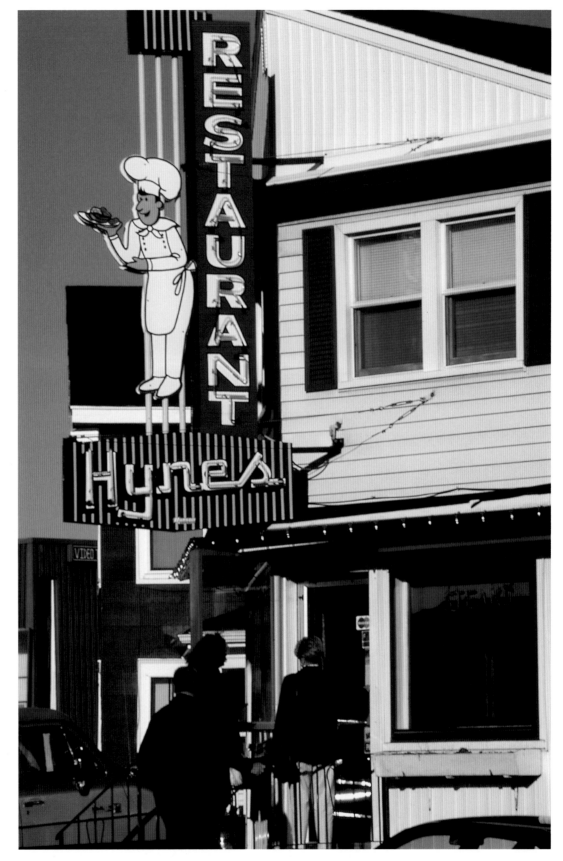

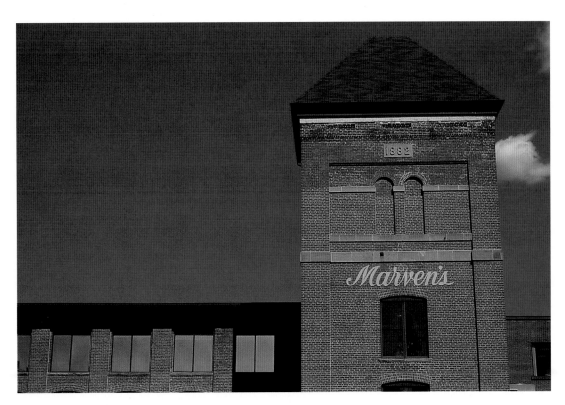

The "Marven's" building started life as a cotton mill, then, in 1917, was converted to a biscuit factory (Marven's cookies were sold all across Canada). Having escaped demolition, it is now an office building.

D'abord filature à coton, devenue biscuiterie de la famille Marvens, cet édifice abrite aujourd'hui des bureaux.

"The Rocks" at Hopewell Cape
are a fascinating place to
"walk on the ocean floor" at
low tide.

Au 17e siècle, les premiers
arrivants français ont baptisé
ces formations géologiques
de Hopewell Cape
« Les Demoiselles. »

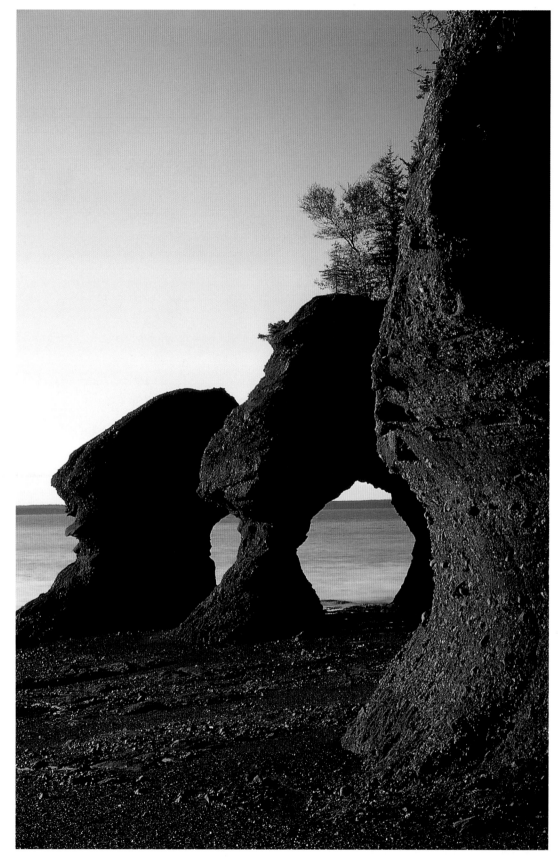

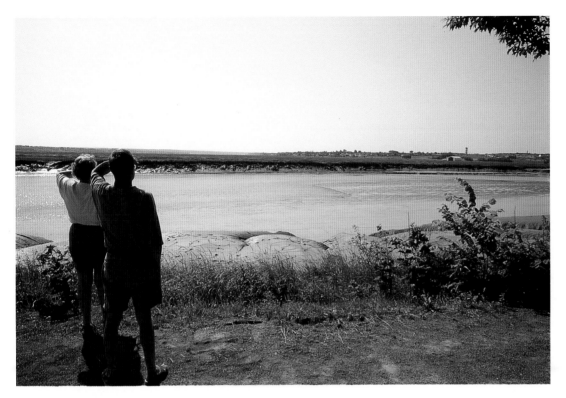

Tourists viewing the Tidal Bore.

Quelques touristes observent l'arrivée du mascaret.

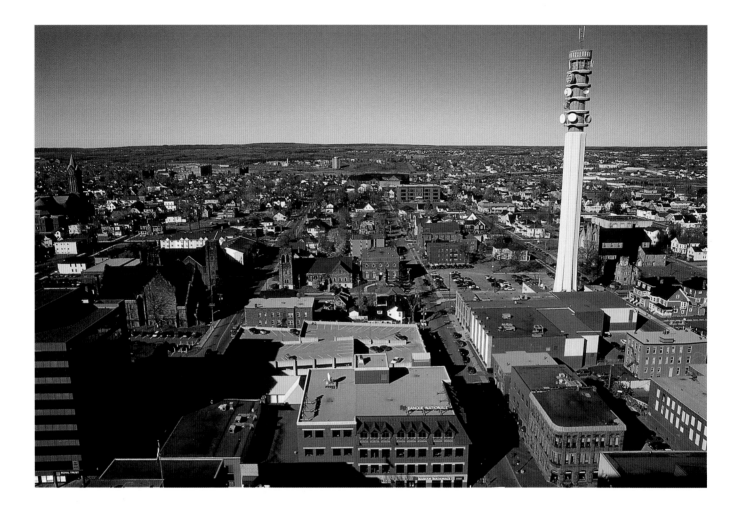

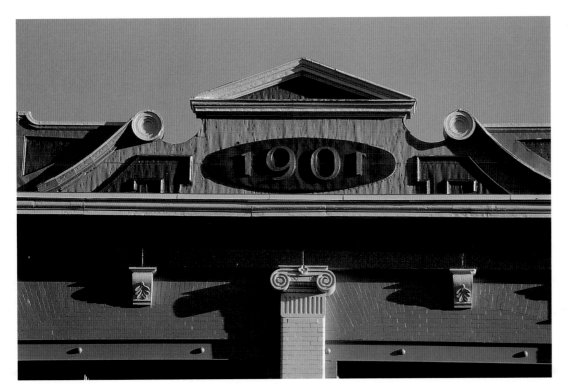

An old 1901 store front on Main Street. The building is still very much in use, housing a night club, a restaurant, and a variety of offices.

Vieil édifice de la rue Main à Moncton. Il abrite aujourd'hui un bar, un restaurant et des bureaux.

Facing page: Nothing beats the view from the Assumption Place's rooftop.

À gauche : Du toit de Place l'Assomption.

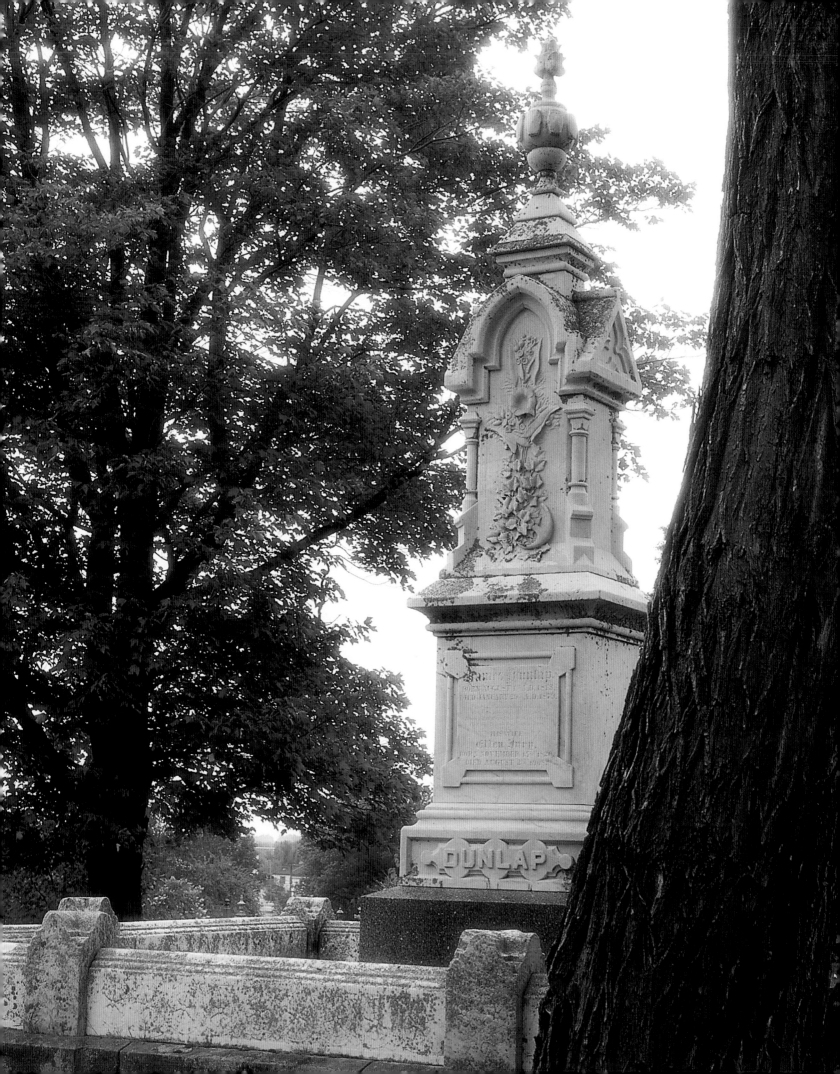

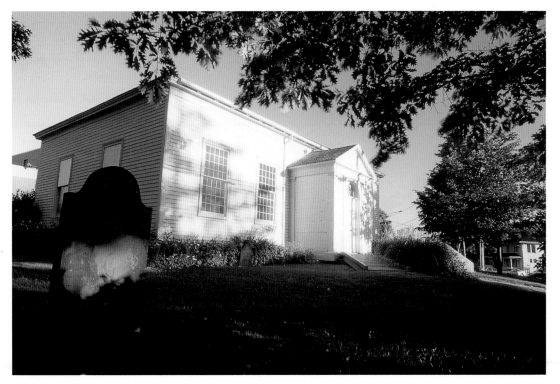

Conceived as a place of worship for any denomination, the Free Meeting House is one of the oldest structures in Moncton.

L'une des plus vieilles structures à Moncton, le *Free Meeting House* fut érigée comme lieu de dévotion au service de la collectivité.

Facing page: The old graveyard on Elmwood Drive.

À gauche : Vieux cimetière de la promenade Elmwood.

Overleaf: Old breakwaters along the Petitcodiac River served to protect fields from the ice in winter and spring.

Pages suivantes : Des brise-lames en bois rond, érigés le long de la rivière, servaient à protéger les champs des glaces au printemps. Les Acadiens de la première heure cultivaient ces champs, on y retrouve encore des vestiges de l'époque.

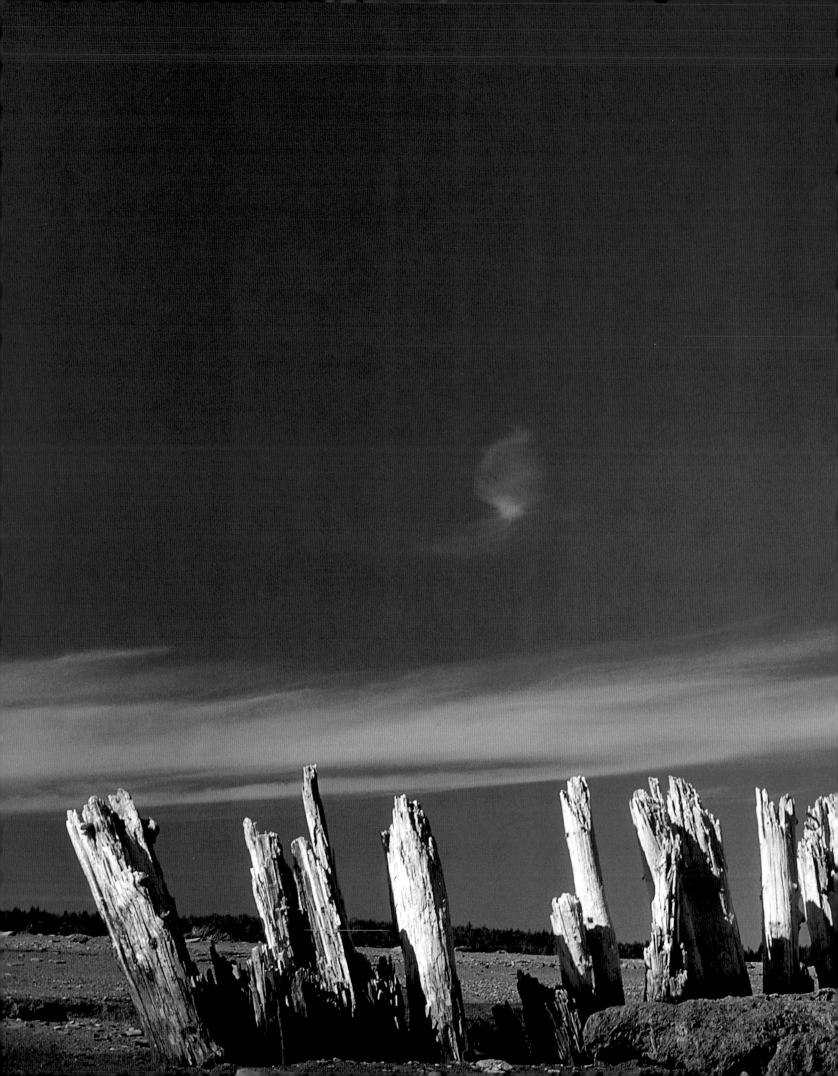

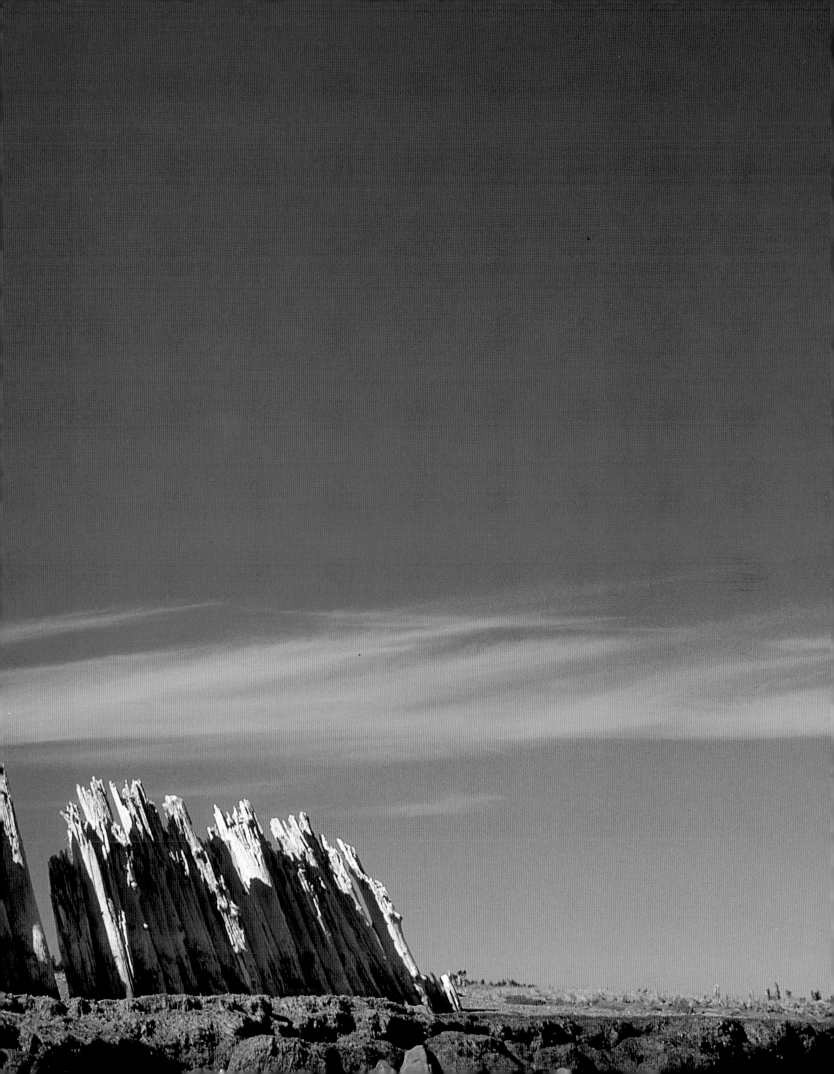

The main entrance to Moncton High School. Built in the 1930s and still very much in use as Moncton's main high school. A careful look at its exterior will reveal many interesting Art Deco style relief stones.

L'entrée principale du Moncton High School. Un regard plus attentif révèle des détails de style art déco.

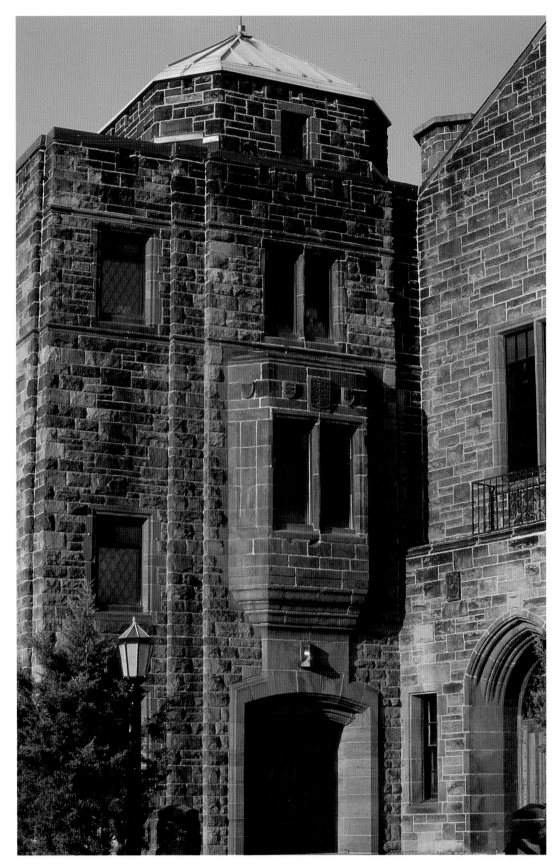

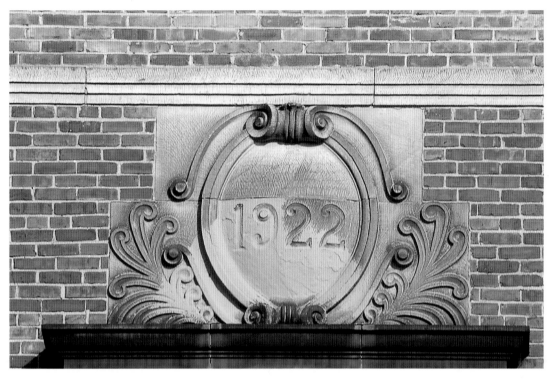

"1922" carved in stone on King George School, another fine old school that hasn't been demolished; it has been converted into apartments.

Pierre soulignant l'année de construction de l'ancienne école King George aujourd'hui convertie en logements.

A winter scene in Centennial Park.

Dans un sentier du parc du Centenaire en hiver.

The salt marshes and fields at the base of the Petitcodiac River can be a harsh, wind-swept place in winter.

Paysage hivernal en bordure de la rivière Petitcodiac.

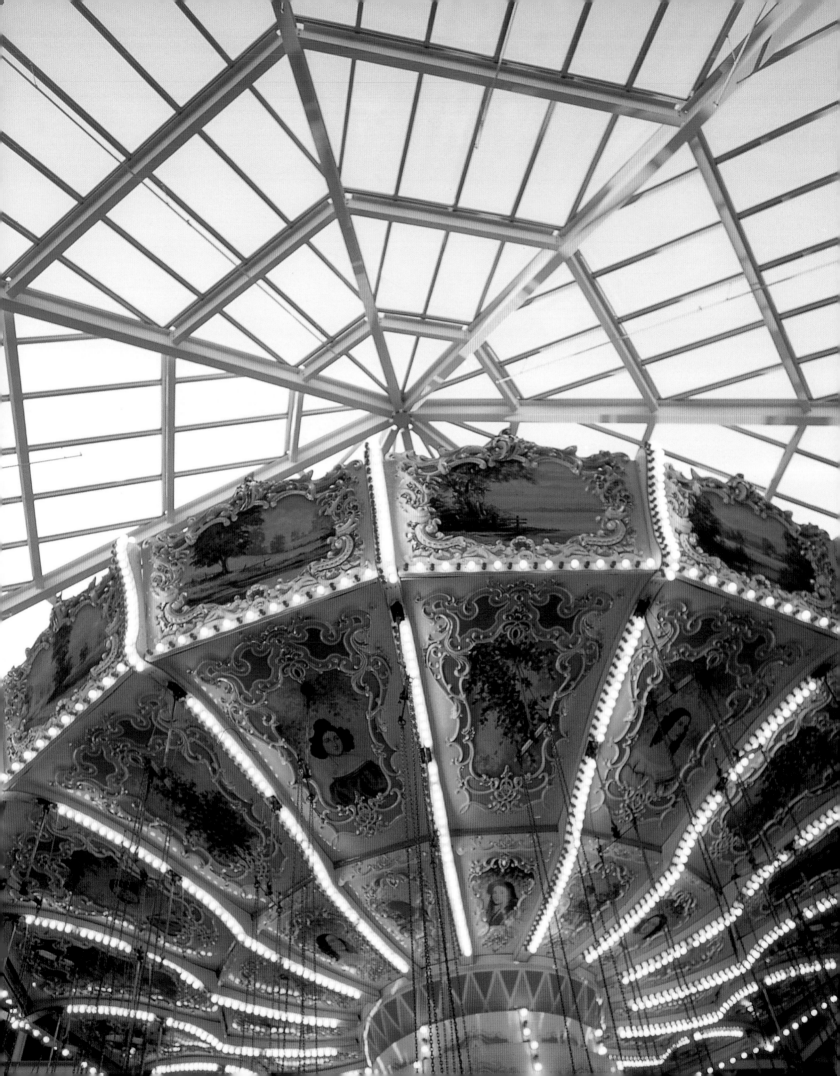

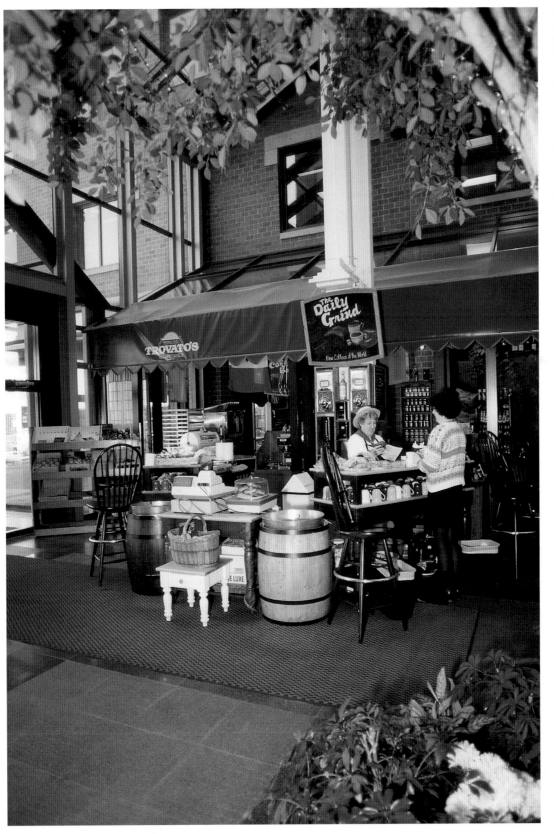

A little market adds a warmth to the imposing steel and glass structure of the Blue Cross atrium.

Petit marché à l'intérieur du Centre de la Croix-Bleue.

Facing page: A carousel at the Crystal Palace indoor amusement park.

À gauche : Manège au parc d'attractions intérieur du Palais Crystal.

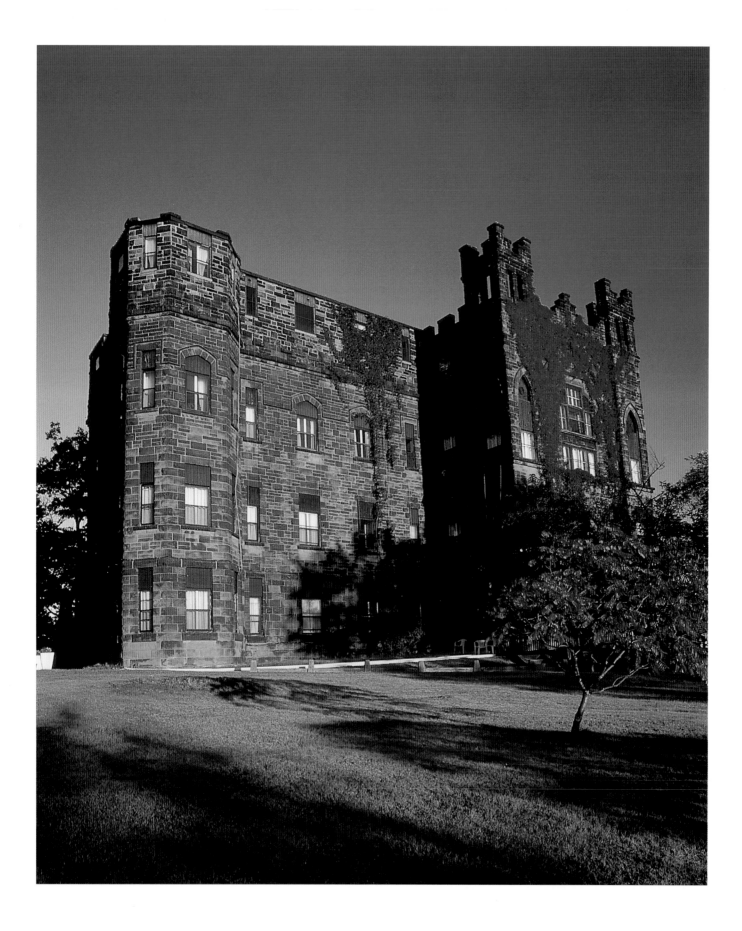

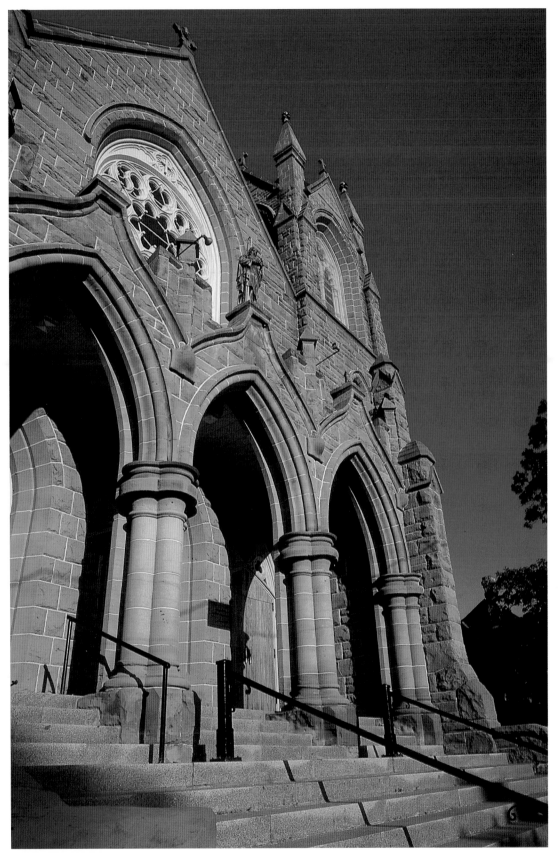

St. Bernard's Church was built originally to serve Moncton's Irish descendant families. A Celtic centre has since been opened in the adjoining rectory.

Façade de l'église St. Bernard érigée pour servir les familles d'origine irlandaise.

Facing page: This old castle-like sandstone structure has had a varied past. Built in 1905 as Mary's Home School, it is now a seniors residence.

À gauche : Ce magnifique édifice à l'allure médiévale sert maintenant de résidence pour personnes âgées. Construit en 1905, il logeait le Mary's Home School.

A young visitor in Centennial
Park enjoys a refreshing drink
from a natural spring fountain.

Au parc du Centenaire, un
jeune visiteur se rafraîchit.

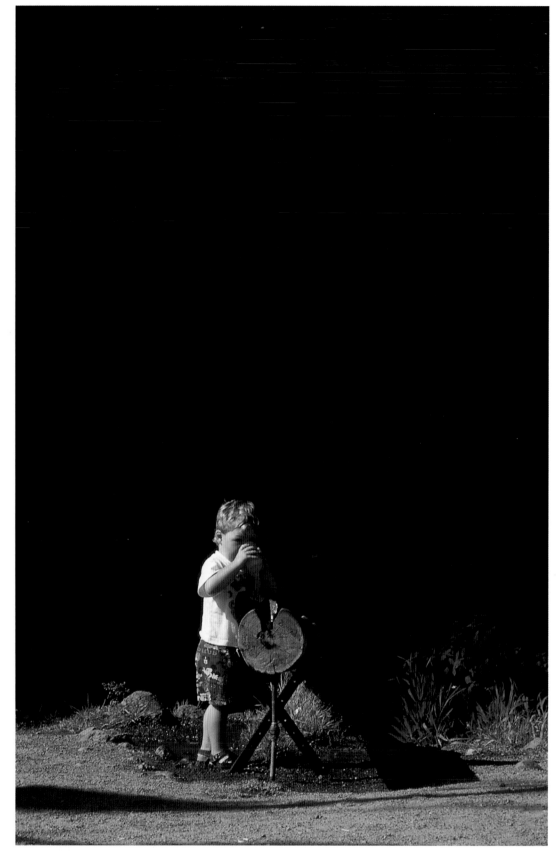

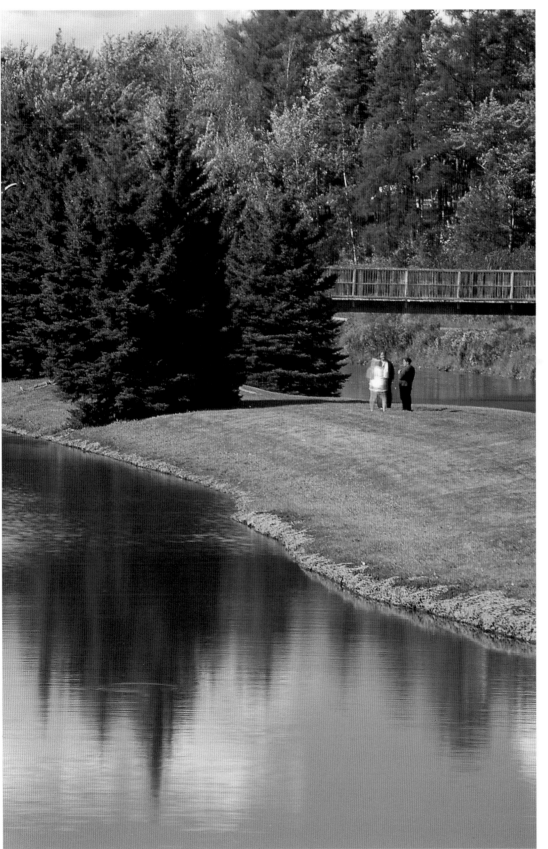

The centre island in Jonathan Creek at Centennial Park.

Un îlot au cœur du parc du Centenaire.

Overleaf: An old farm field in Albert County's rolling landscape.

Pages suivantes : Vieux champ du comté d'Albert, à la fin de l'été.

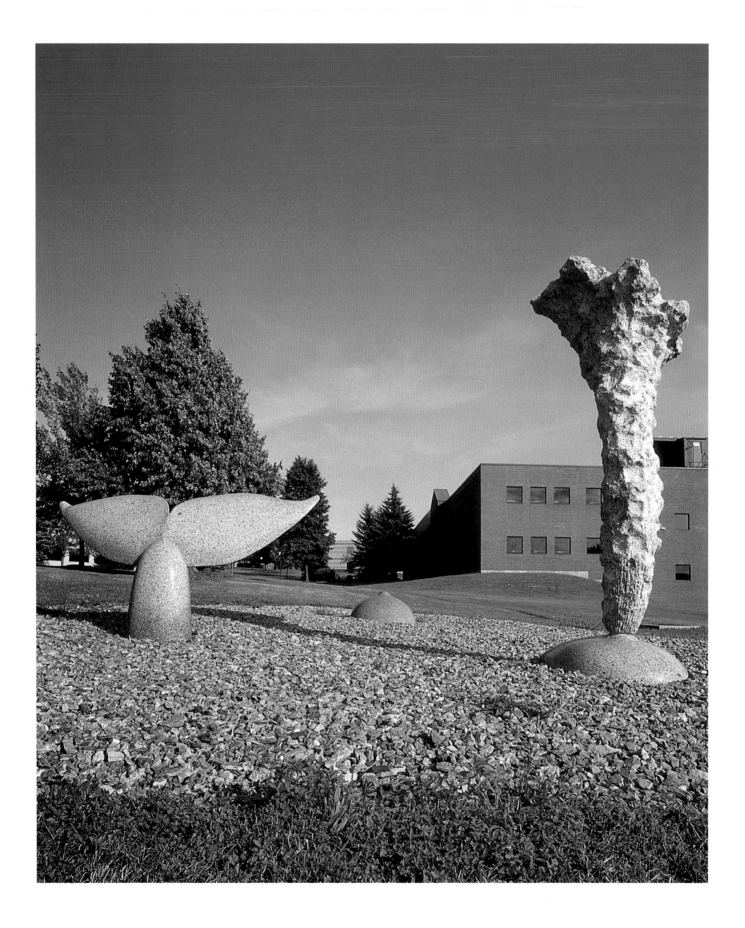

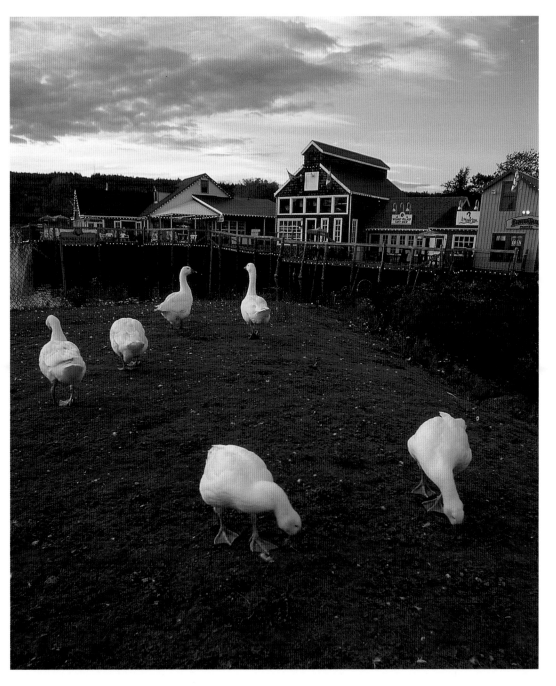

Geese from the nearby zoo gather in front of shops at the entrance to Magnetic Hill Park.

Des oies du zoo et des boutiques à l'entrée du parc de la Côte Magnétique.

Facing page: The University of Moncton campus is speckled with artwork, such as this *Monument les baleines* near the library. It is the work of sculptor/professor André Lapointe.

À gauche : *Monument les baleines* du sculpteur André Lapointe, campus de l'université de Moncton.

The Blue Cross Centre, part of Main Street's 1990s renewal, is host to a myriad of businesses and services, such as Atlantic Blue Cross Medical Insurance, the Westmorland-Kent Regional Library, and restaurants, banks, and government services.

Le Centre de la Croix-Bleue a été construit au début des années 1990 lors d'un regain de vitalité du centre-ville. Il abrite notamment la bibliothèque régionale du comté de Westmorland.

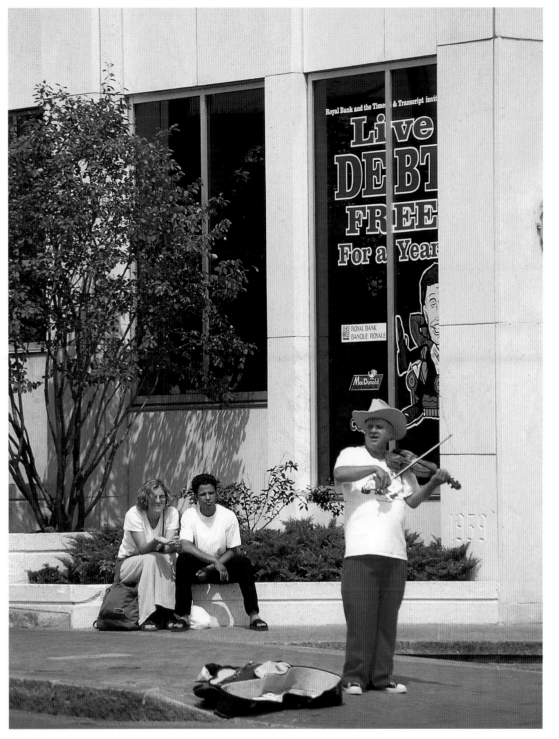

A fiddler gladly entertains passers-by on a Moncton street corner.

Un violoneux s'en donne à cœur joie à un coin de rue du centre-ville.

The train crossing Main Street is a common scene in Moncton.

Le train qui passe au-dessus de la rue Main fait partie du quotidien de Moncton.

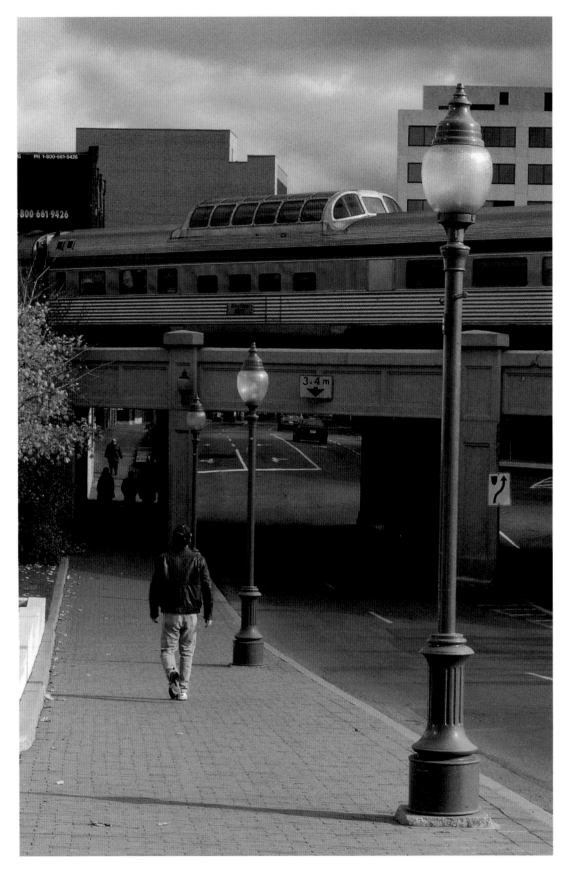

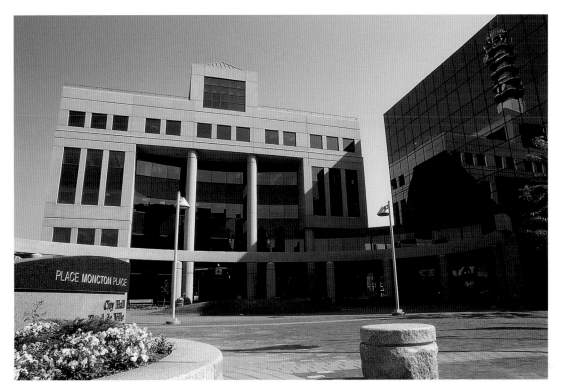

Moncton Place is flanked by the new City Hall and the mirrored walls of the Bank of Montreal.

Le nouvel hôtel de ville et la Banque de Montréal avec ses murs en miroir encadrent la Place Moncton.

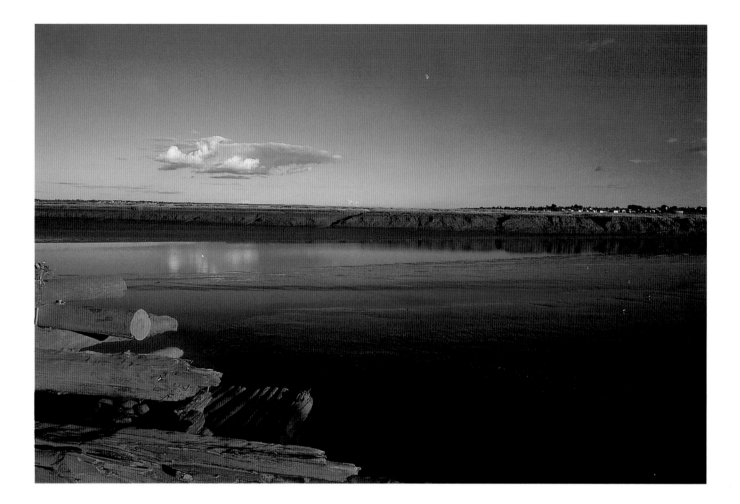

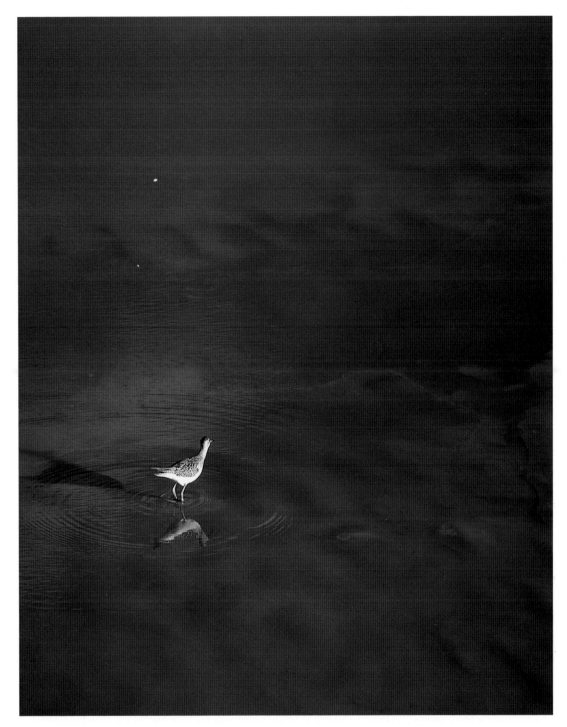

Migratory shore birds thrive in the mud flats at low tide along the Petitcodiac River and the Bay of Fundy. The birds stop here before flying as far as South America.

Oiseau migrateur sur les côtes de l'estuaire de la baie de Fundy. Ils y séjournent par milliers pour faire le plein avant de s'envoler vers l'Amérique du Sud.

Facing page: Once an important site for commerce and boat building, there now remains only a few signs of the docks that once lined the river.

À gauche : Naguère site commercial important, aujourd'hui il ne subsiste plus que quelques épaves des quais.

The Sunny Brae Rink was built in 1922 and destroyed by fire in 1927. Its circular cement base has remained in ruins ever since, generating many rumours and tales of mystery over the years.

Construite en 1922 et détruite au cours d'un incendie en 1927, la base circulaire en ciment de la patinoire *Sunny Brae* est toujours en ruines. Cette dernière a inspiré, au cours des années, nombre de mystères et de légendes.

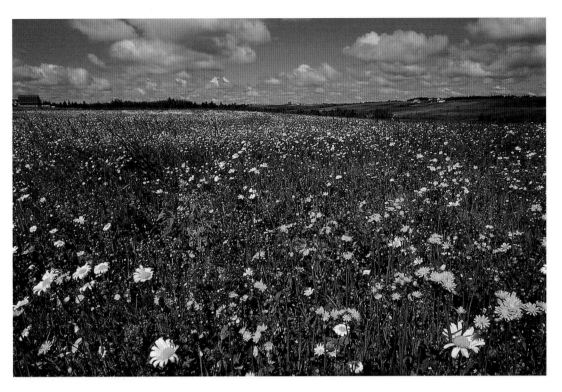

Old farmlands, now overgrown with wildflowers, in Stillesville–just minutes from downtown.

À quelques minutes du centre-ville, ces terrains en friche font place aux fleurs sauvages.

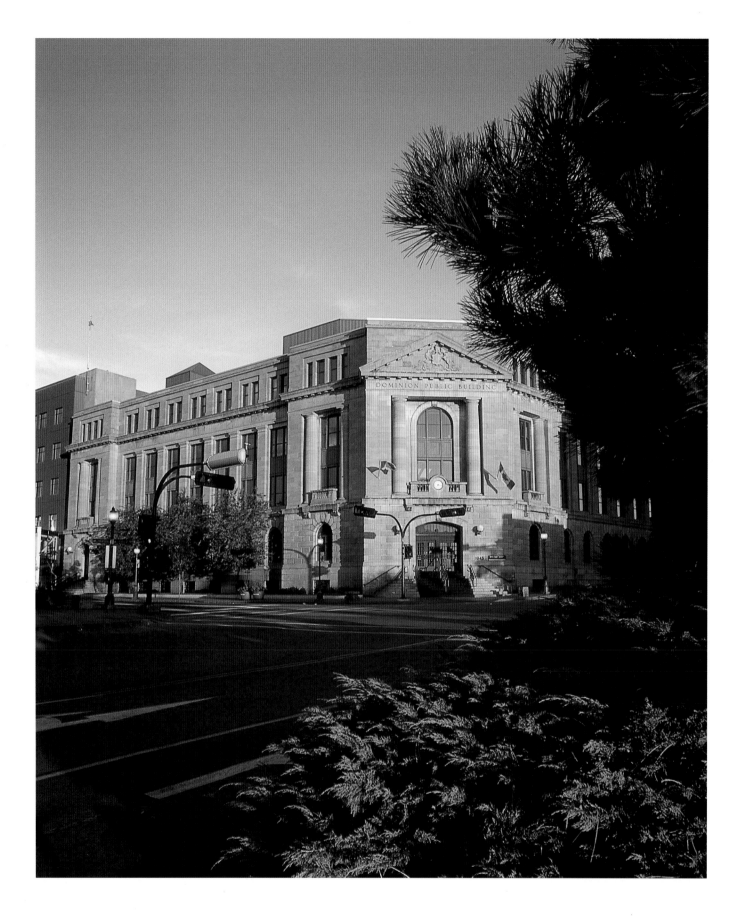

Sunset on the river.

La rivière au crépuscule.

Facing page: The Dominion Building. Remembered by most as the main branch of the Post Office, it now houses federal offices for a variety of services.

À gauche : Le « Dominion Building » a servi de bureau chef des Postes canadiennes pendant de nombreuses années avant de devenir un édifice à bureaux du gouvernement fédéral.

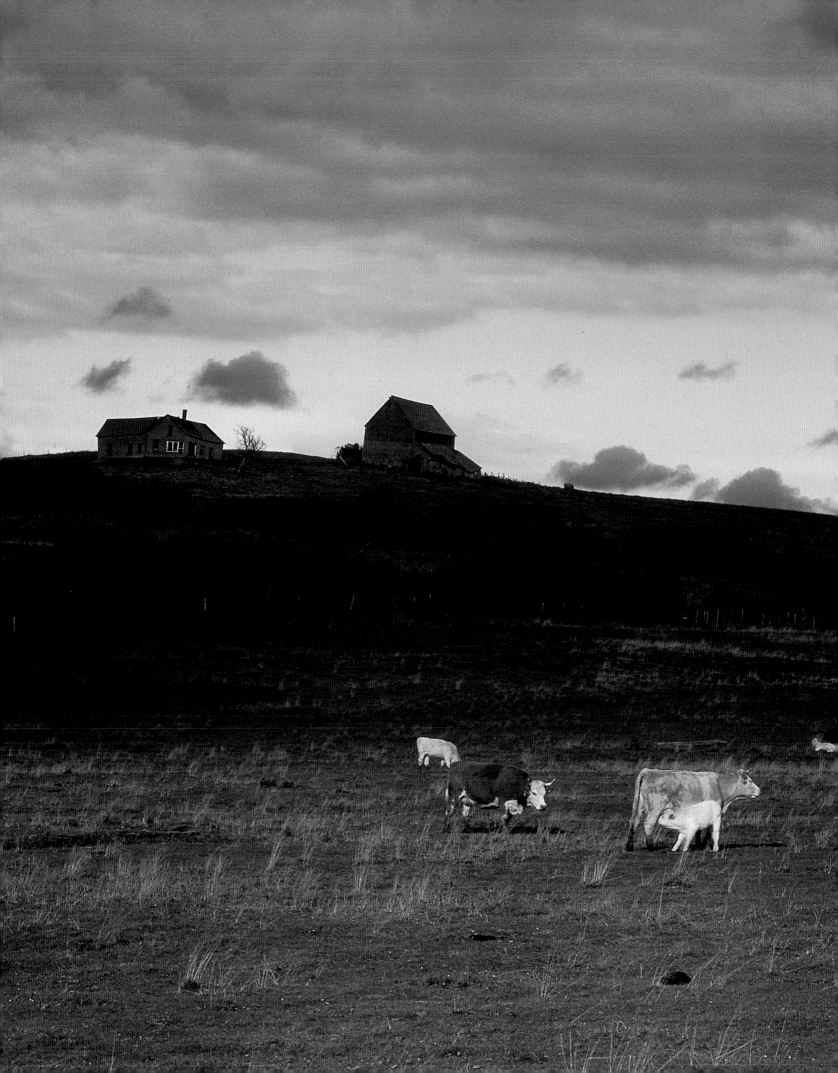

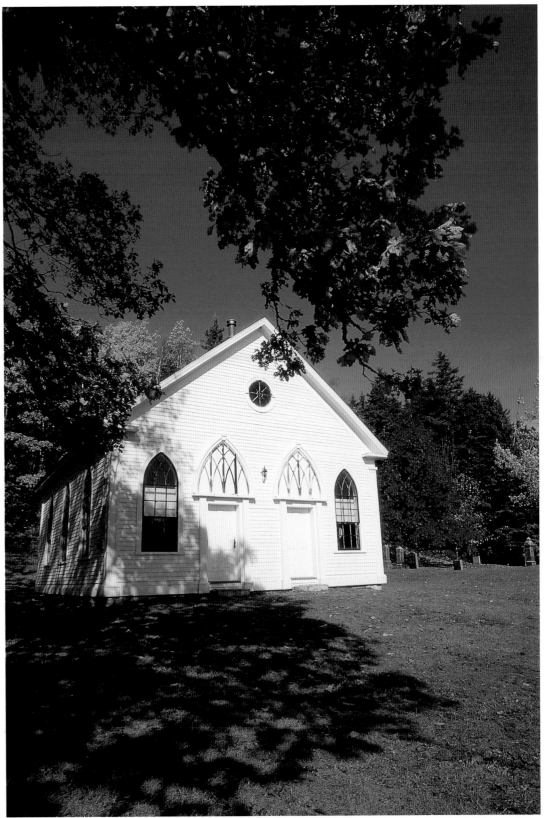

Small wooden churches are typical of the countryside around Moncton.

Les petites églises en bois ponctuent le paysage rural de la région.

Facing page: Cattle still graze in abandoned farmland near the historical site of Beaumont.

À gauche : Quelques bêtes dans les champs d'une ancienne ferme près du site historique de Beaumont.

The graceful doorway of the
Thomas Steadman house,
built in 1855.

Construite en 1855, la maison
de Thomas Steadman présente
toujours son portique gracieux.

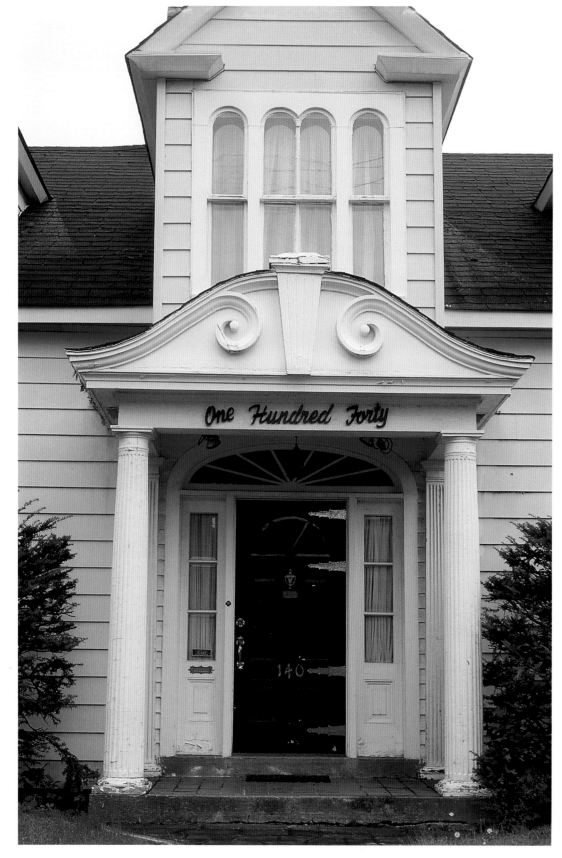

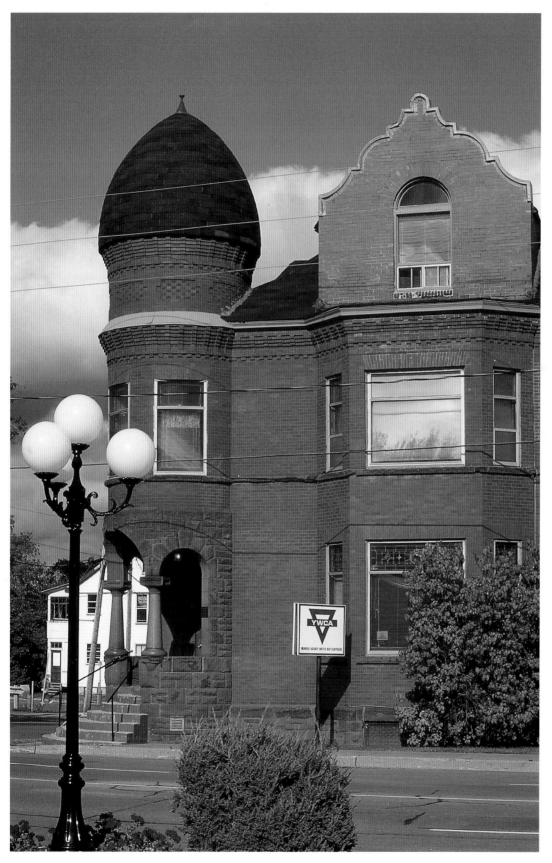

Built in 1902, the Alfred Peters house is one of Moncton's more distinctive older homes. It now houses the Y.W.C.A.

De caractère unique, la maison Alfred Peters fut bâtie en 1902. Elle abrite aujourd'hui le Y.W.C.A.

Overleaf: Colourful tulips in Victoria Park.

Page suivante : Tulipes du parc Victoria.

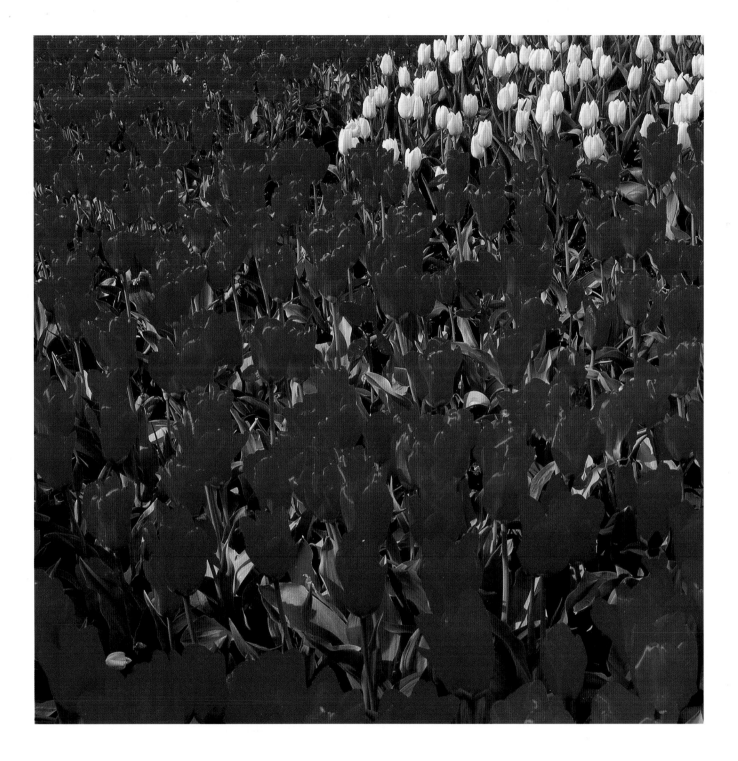